周玉姣◎编著

从零开始学
Audition
音频处理

录音+剪辑+变调+降噪+美化

北京大学出版社

内 容 提 要

音频处理包括对歌唱声、朗诵声、器乐声、击打声、电子合成乐声等进行处理。在短视频、中视频、微剧、微电影流行的互联网时代，获得或干净、或雄浑、或温柔、或磁性、或治愈、或激扬、或轻松、或悬疑……这些声音音频，不论是广播还是视频，都会让节目或作品更上一个层次。那么，不会音频处理的新手，后期如何调出专业级的各种网红音调？不会Audition软件操作，如何从零开始轻松学会Audition音频处理呢？本书通过12章内容讲解（含PPT课件），帮助您一本精通Audition！

本书内容包括10个新手启蒙必知的音频知识、15个快速掌握Audition的入门知识、11个录制高质量音频的录音技巧、17个让音乐更完美的剪辑技巧、11个合成多轨音频的混音玩法、10种制作网红声效的高级变调、8个消除音频杂质的消音技巧、5种让音质变纯粹的降噪方法、13种优化主播声音的歌曲特效、15种制作爆款音乐的音效美化及短视频旁白制作和有声书制作全流程等，帮助大家快速掌握Audition的操作方法，制作出更多专业动听的音乐作品。

本书结构清晰、语言简洁，适合音频处理者、音频后期爱好者、Audition软件学习者、声音处理专业工作人员及电视台、广播电台工作人员等阅读。

图书在版编目(CIP)数据

从零开始学Audition音频处理：录音+剪辑+变调+降噪+美化 / 周玉姣编著. — 北京：北京大学出版社，2023.4
ISBN 978-7-301-33757-8

Ⅰ.①从… Ⅱ.①周… Ⅲ.①音乐软件 Ⅳ.①J618.9

中国国家版本馆CIP数据核字（2023）第027587号

书　　　名	从零开始学Audition音频处理：录音+剪辑+变调+降噪+美化 CONG LING KAISHI XUE AUDITION YINPIN CHULI: LUYIN+JIANJI+BIANDIAO+JIANGZAO+MEIHUA
著作责任者	周玉姣　编著
责任编辑	王继伟
标准书号	ISBN 978-7-301-33757-8
出版发行	北京大学出版社
地　　址	北京市海淀区成府路205号　100871
网　　址	http://www.pup.cn　　新浪微博：@北京大学出版社
电子信箱	pup7@pup.cn
电　　话	邮购部 010-62752015　发行部 010-62750672　编辑部 010-62570390
印　刷　者	北京宏伟双华印刷有限公司
经　销　者	新华书店
	787毫米×1092毫米　16开本　12.25印张　370千字 2023年4月第1版　2023年4月第1次印刷
印　　数	1-4000册
定　　价	89.00元

未经许可，不得以任何方式复制或抄袭本书之部分或全部内容。
版权所有，侵权必究
举报电话：010-62752024　电子信箱：fd@pup.pku.edu.cn
图书如有印装质量问题，请与出版部联系，电话：010-62756370

前言
Preface

　　本书是专为初学者全面学习Audition而打造的理论+实践教程。全书从实用角度出发，全面、系统地讲解了Audition 2022软件的所有应用功能，基本上涵盖了Audition的全部工具、面板和菜单命令。每一个小节都配有基础介绍、操作缘由、实战过程，让读者不仅学会每一个技能知识点的操作，还明白我们为什么要这么做，知其然并知其所以然。

　　本书包含12章专题内容，通过大量的技能实例来辅讲软件，帮助读者在实战演练中逐步掌握软件的核心技能与操作技巧。与同类书相比，读者可以省去学无用理论的时间，更能掌握超出同类书的大量实用技能和案例，让学习更高效。按功能分章节，由基础到进阶，科学排列，大家学完本书，就能基本掌握Audition的使用技巧。

　　本书包含90多个全步骤案例教学视频和450多张图片，方便读者深层次地理解书中的内容并执行操作。

　　本书案例丰富，无论是基础的音频处理还是制作方法，都覆盖齐全。尤其是最后两个专题案例更加专业化，实用性也更强。

▶ **温馨提示**　本书基于Adobe Audition 2022软件编写，请用户一定要使用同版本软件。直接打开附送下载资源中的.sesx项目文件时，会弹出"正在打开文件"对话框，提示素材丢失信息，这是因为每个用户运用Adobe Audition 2022软件制作素材与效果文件的路径不一致，发生了改变，这属于正常现象，用户只需要将这些素材重新链接素材文件夹中的相应文件即可。

▶ **链接方法**　在"正在打开文件"对话框中，单击"链接媒体"按钮，在弹出的对话框中，重新在相应素材或效果文件夹中正确定位素材的源文件，即可链接成功。

▶ **资源下载** 本书所涉及的素材文件、结果文件、案例操作视频及配套PPT课件已上传到百度网盘,供读者下载。请读者用微信扫描右侧二维码,关注微信公众号,输入图书77页的资源下载码,获取下载地址及密码。

资源下载

 本书由周玉姣编著,提供视频素材和拍摄帮助的人员还有向小红、燕羽、苏苏、巧慧、徐必文、向秋萍、黄建波及谭俊杰等,在此表示感谢。由于作者知识水平有限,书中难免有错误和疏漏之处,恳请广大读者批评指正,联系微信:2633228153。

目 录

第 1 章 10 个音频知识，新手启蒙必知

1.1 了解音频基础知识 / 002

1.1.1　了解声音与声波知识 / 002
1.1.2　掌握声音的不同类别 / 004
1.1.3　认识模拟与数字音频技术 / 006
1.1.4　认识数字音频硬件 / 007

1.2 了解数字音频的常见格式 / 012

1.2.1　了解 MP3 音频格式 / 013
1.2.2　了解 MIDI 音频格式 / 013
1.2.3　了解 WAV 音频格式 / 013
1.2.4　了解 WMA 音频格式 / 013
1.2.5　了解 CDA 音频格式 / 013
1.2.6　了解其他格式 / 014

第 2 章 15 个入门知识，快速掌握 Audition

2.1 认识 Audition 的工作界面 / 016

2.1.1　认识标题栏 / 016
2.1.2　认识菜单栏 / 016
2.1.3　认识工具栏 / 018
2.1.4　认识浮动面板 / 019
2.1.5　认识编辑器 / 019

2.2 掌握 Audition 的基本操作 / 020

2.2.1　新建单轨音频文件的方法 / 021
2.2.2　新建多轨混音文件的方法 / 022
2.2.3　打开音频文件的方法 / 023
2.2.4　保存音频文件的方法 / 024
2.2.5　关闭音频文件的方法 / 026
2.2.6　导入视频中的音频文件 / 026

2.3 应用音乐的编辑模式 / 027

2.3.1　切换至波形编辑器 / 027
2.3.2　切换至多轨编辑器 / 028
2.3.3　频谱频率显示模式 / 030
2.3.4　频谱音调显示模式 / 030

第3章 11个录音技巧，录制高质量音频

3.1 处理多轨混音 / 033

- 3.1.1 设置轨道颜色的方法 / 033
- 3.1.2 命名与移动轨道的方法 / 034
- 3.1.3 调整立体声轨道的声像 / 035
- 3.1.4 调整轨道输出音量的方法 / 036
- 3.1.5 调整音量与声像的包络线 / 037

3.2 录制混合音频 / 038

- 3.2.1 跟着背景音乐录制主播声音 / 038
- 3.2.2 跟着伴奏录制两个人的歌声 / 040
- 3.2.3 为制作的短视频画面配音 / 040
- 3.2.4 录制短视频中的背景音乐 / 042
- 3.2.5 继续之前没有录完的内容 / 045
- 3.2.6 修复混合音乐录错的部分 / 046

第4章 17个剪辑技巧，让音乐更完美

4.1 音频的选取与调整 / 049

- 4.1.1 选择所有音频文件 / 049
- 4.1.2 选择声轨中的所有素材 / 050
- 4.1.3 选择声轨直到结束的素材 / 050
- 4.1.4 取消音频文件的全选 / 052
- 4.1.5 放大和缩小音乐的声音 / 052
- 4.1.6 重置当前音乐的时间状态 / 053

4.2 了解编辑工具的使用方法 / 054

- 4.2.1 运用移动工具移动音频文件 / 054
- 4.2.2 运用切断所选剪辑工具切割音频文件 / 055
- 4.2.3 运用滑动工具移动音频文件 / 056
- 4.2.4 运用时间选择工具选择音频文件 / 057

4.3 剪辑音频的操作方法 / 057

- 4.3.1 剪切歌曲中录错的音频片段 / 058
- 4.3.2 复制粘贴一个新的音频文件 / 059
- 4.3.3 根据主播需要裁剪音频片段 / 059
- 4.3.4 删除音频文件不讨喜的片段 / 060

4.4 标记音频文件的内容 / 061

- 4.4.1 在音频文件中添加提示标记 / 061

4.4.2 修改系统中默认的标记名称 / 063
4.4.3 删除音频片段中不需要的标记 / 064

第5章 11 个混音玩法，合成多轨音频

5.1 添加与编辑混音轨道 / 067

5.1.1 添加单声道音轨 / 067
5.1.2 添加立体声音轨 / 068
5.1.3 添加 5.1 音轨 / 069
5.1.4 复制多条相同的轨道 / 071
5.1.5 删除不需要的音轨和音乐 / 072

5.2 合成多个配音文件 / 072

5.2.1 将音乐高潮部分混音为 MP3 / 073
5.2.2 将多段音乐合并为一个音乐文件 / 074
5.2.3 将多段音乐合并到新的音轨中 / 075
5.2.4 将多段音乐作为铃声进行合并 / 076

5.3 使用音乐节拍器 / 077

5.3.1 启用节拍器，把握音乐节奏 / 078
5.3.2 选择一种合适的节拍器声音 / 079

第6章 10 种高级变调，制作网红声效

6.1 编辑多轨音乐 / 081

6.1.1 将一段完整音乐拆分为两段 / 081
6.1.2 自动对齐配音与原作品音频 / 082
6.1.3 设置增益属性，调整音量大小 / 083
6.1.4 将不用编辑的音乐进行锁定 / 084
6.1.5 将已编辑的音频设置为静音 / 085

6.2 制作网红声效 / 086

6.2.1 自动修整音频中的音调频率 / 086
6.2.2 将女声变为厚重的男声音质 / 087
6.2.3 将主播声音调为古怪的音调 / 090
6.2.4 制作影视剧反派 BOSS 变声音效 / 092
6.2.5 制作主播快节奏的说话声音 / 093

第 7 章　8 个消音技巧，消除音频杂质

7.1　对人声进行消音处理 / 096

- 7.1.1　消除音频中的杂音和碎音 / 096
- 7.1.2　修复声音中的失真部分 / 097
- 7.1.3　智能识别并自动删除静音部分 / 098

7.2　使用效果器处理音频 / 100

- 7.2.1　降低录音带中的嘶嘶声 / 100
- 7.2.2　消除声音或歌曲中的口水声 / 101
- 7.2.3　消除黑胶唱片中的裂纹声和静电声 / 103
- 7.2.4　自动移除声音中的爆音 / 104
- 7.2.5　自动校正声音的相位，还原音质 / 105

第 8 章　5 种降噪方法，让音质变纯粹

8.1　对人声进行降噪处理 / 109

- 8.1.1　采集人声中的噪声样本 / 109
- 8.1.2　对人声噪声进行降噪处理 / 110
- 8.1.3　处理音源中的主机隆隆声 / 111

8.2　应用"降噪/恢复"效果器 / 113

- 8.2.1　降噪处理 / 114
- 8.2.2　减少混响 / 115

第 9 章　13 种歌曲特效，优化主播声音

9.1　声效处理让音质更加动人 / 119

- 9.1.1　提升音量制作广播级声效 / 119
- 9.1.2　改变声音左右声道的音质 / 120
- 9.1.3　防止翻唱的声音过大而失真 / 122
- 9.1.4　对主播的声音进行优化与处理 / 123
- 9.1.5　主播说话时让音乐音量自动变小 / 124
- 9.1.6　手动调节不同时段的音乐音量 / 126
- 9.1.7　独立压缩不同频段的声音 / 127

9.2 制作声音延迟与回声效果 / 128

9.2.1 制作出老式留声机的音质效果 / 129
9.2.2 制作出现场级音乐晚会的声效 / 129
9.2.3 添加一系列语音回声到声音中 / 131

9.3 制作空间混响与合成音效 / 132

9.3.1 EQ 特效让声音更加圆润有磁性 / 133
9.3.2 模拟多种人声或乐器回放 / 134
9.3.3 模拟各种环境制作混响音效 / 135

第 10 章 15 种音效美化，制作爆款音乐

10.1 常用音效的基本处理 / 138

10.1.1 反转声音文件的左右相位 / 138
10.1.2 将人声对话声音倒过来播放 / 139
10.1.3 制作收音机中无信号的噪声 / 139
10.1.4 为音乐素材匹配合适的音量 / 141
10.1.5 为音乐添加淡入和淡出效果 / 143

10.2 利用效果组制作爆款音效 / 144

10.2.1 在音乐中一次性添加多个声效 / 144
10.2.2 对声音特效进行启用与关闭 / 145
10.2.3 保存预设，建立自己的音效库 / 146
10.2.4 清除不用的效果，保持列表整洁 / 148

10.3 制作抖音热门音效 / 148

10.3.1 将人声与背景音乐分离 / 148
10.3.2 get 网红同款变速效果 / 150
10.3.3 生成 Siri 同款音频音效 / 151
10.3.4 模拟电话听筒里的声音 / 152
10.3.5 制作出水下语音的效果 / 154
10.3.6 制作出"哔"屏蔽音效 / 155

第 11 章 案例：《古风写真》短视频旁白制作

11.1 实例分析 / 159

11.1.1 实例效果欣赏 / 159
11.1.2 实例操作流程 / 160

11.2 录制过程分析 / 160

11.2.1 新建空白的多轨项目 / 160
11.2.2 导入短视频画面 / 161
11.2.3 为短视频录制语音旁白 / 162
11.2.4 对语音旁白进行声效
处理 / 164
11.2.5 去除噪声并调大声音
振幅 / 165
11.2.6 为短视频添加背景音乐 / 167
11.2.7 对声音进行合成输出
操作 / 169

第12章 案例：《白雪公主》有声书制作全流程

12.1 实例分析 / 172

12.1.1 实例效果欣赏 / 172
12.1.2 实例操作流程 / 173

12.2 录制过程分析 / 173

12.2.1 新建空白的多轨项目 / 173
12.2.2 录制有声书干音音频 / 174
12.2.3 对音频进行剪辑处理 / 175
12.2.4 去除噪声并调大声音
振幅 / 177
12.2.5 对音频进行声效处理 / 179
12.2.6 添加背景音乐 / 181
12.2.7 对音频进行合成输出
操作 / 184

第 1 章 10个音频知识，新手启蒙必知

学习提示

在学习 Audition 软件之前，要先了解一下音频的基础知识、常见的音频格式，掌握这些基础内容以后，可以帮助读者更好地学习音频软件。

本章重点导航

- 本章重点1——了解音频基础知识
- 本章重点2——了解数字音频的常见格式

1.1 了解音频基础知识

本节我们先来了解一下音频的基础知识，包括了解声音与声波知识、掌握声音的不同类别、认识模拟与数字音频技术及认识数字音频硬件等内容，掌握这些内容就能对录音及音乐的编辑与制作的基本思想有一个很好的认识，今后使用软件也更得心应手，并可以跟着软件的发展来不断掌握新技能。

1.1.1 了解声音与声波知识

声音是由物体的振动产生的，发出声音的物体称为声源。声音是以声波形式传播的。下面主要介绍声音与声波的基础知识。

1. 了解声音与波形图

声音是一种看不到又摸不着的东西，主要在空气中传播，如说话的声音、钢琴的弹奏声及二胡的弹唱声等，然后传到人的耳朵里，才能听到这些声音。声波有高有低，有快有慢。声波移动速度快，声音很大时，在声音的属性中，主要通过声音的频率和振幅来展现和描述声波的属性，频率的大小与声音的音高对应，振幅与声音的大小对应。

声音的频率是声源每秒振动的次数。一般人的耳朵可以听到的声音频率范围是20~20000Hz，某些动物的耳朵可以听到高达170000Hz的声音，大海中的某些动物还可以听到15~35Hz范围内的声音。

图1-1以波浪线的形式表现了声音波形图，波形的零点线表示静止中的空气压力，当声音波动为停止状态到达最低点时，表示空气中的压力较低；当声音波动为振动状态到达最高点时，表示空气中的压力较高。

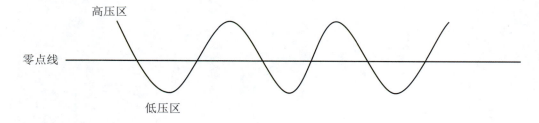

图1-1 声音波形图

在声音波形图中，各部分的含义如表1-1所示。

表1-1 声音波形图中各部分的含义

名称	含义
零点线	在声音波形图中，零点线是指在外界大气压力的正常状态下，音频声音所指的基准线。当声音的波形与零点线相交时，表示没有任何声音，即静音
高压区	在声音波形图中，高压区中的声波是指空气中的压力比外界大气的气压要高很多
低压区	在声音波形图中，低压区中的声波是指空气中的压力比外界大气的气压要低很多

> **温馨提示**
>
> 用户使用软件对音乐进行剪辑操作时,音乐的开头部分和结束部分基本处于无声状态,它们都在零点线的位置,因此听不到任何声音。如果用户对该区域进行相应的编辑和剪辑操作,对原音频文件的影响也不会很大,而且可以使音乐的播放更加流畅。
>
> 当用户对一段音乐进行编辑处理时,可以对起始点和结束点位置的零点线区域进行删除操作,这样可以在不破坏音频文件的同时缩短音乐的播放时间。

2. 了解声压级与声强级

声压是指物体通过振动发出的声音引起的空气逾量压强,可以理解为声压是指声波存在时的空气压强减去没有声波时的空气压强而得到的结果,它的单位为帕(Pa)。

声强是指声波平均面积上产生的能量密度的大小,它的单位为瓦/平方米(W/m^2)。人的耳朵能听到的能量范围是$10^{13}:1$,人对声音强弱的感觉大体上与声压有效值或声强值的对数成比例。为了能方便计算,部分学术专家把声压有效值和声强值取对数来表示声音的强弱,这种表示声音强弱的数值称为声压级(dB)或声强级(dB),如表1-2所示。

表1-2 声压级与声强级的计算说明

名称	含义	计算方式
声压级	声压级(dB)用两个声压比对数值的20倍来描述	L_P=SPL=$20\lg(P_1/P_0)$ P_1=被测声压值 P_0=参考声压值=0.00002Pa(人耳能听到的最低声压值)
声强级	声强级(dB)用两个声强比对数值的10倍来描述	L_I=SIL=$10\lg(I_1/I_0)$ I_1=被测声强值 I_0=参考声强值=$10^{-12}W/m^2$(人耳能听到的最低声强值)

> **温馨提示**
>
> 以人的耳朵能听到的最低值为参考的客观相对值来计算声压级和声强级参数。

3. 了解声波的基本参数

对声波主要使用多个物理参数来描述,如图1-2所示。下面分别介绍与声波相关的这些物理参数,希望大家熟练掌握和理解这些基础知识。

| 分贝 | 分贝是用来表示声音强度的单位。所谓分贝,是指两个相同的物理量(如A_1和A_0)之比取以10为底的对数并乘10(或20)。$N=10\lg(A_1/A_0)$。分贝符号为"dB" |
| 频率 | 声音的频率是用赫兹(Hz)来作为测量单位的,它常用来代表物体以秒为单位所振动的数量。因此,声音的频率越高,则声音的音调就会越高 |

图1-2 与声波相关的物理参数

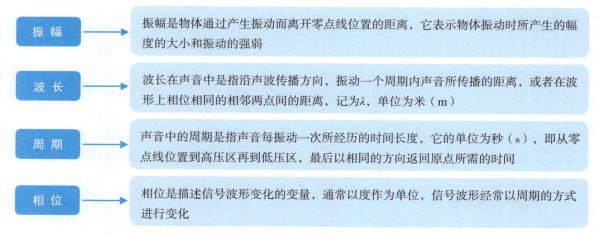

图1-2　与声波相关的物理参数（续）

4. 了解音色包络

音色包络是指某一种乐器特有的强度随时间变化的一种形态，一般由4个阶段组成，即起音、持续、衰落及释音，如图1-3所示。

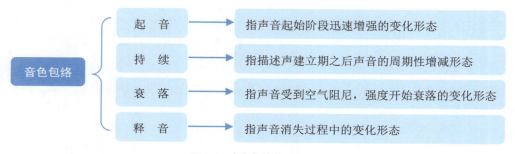

图1-3　音色包络的4个阶段

释音中一般分为3种乐器的音色包络，如图1-4所示。

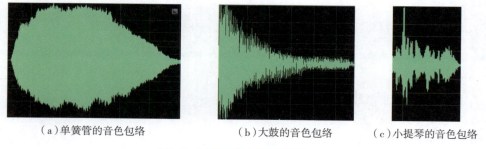

（a）单簧管的音色包络　　　（b）大鼓的音色包络　　　（c）小提琴的音色包络

图1-4　3种乐器音色的波形包络

1.1.2　掌握声音的不同类别

随着物理声学研究的深入和技术手段的完善，科学家发现人的主观听觉与声音的物理特性是有所差异的，并由此发展出生理声学、心理声学和音乐声学。下面主要介绍声音类别的相关知识。

1. 了解响度与响度级

前文介绍了声压与声强，它们分别表示声音的客观参量。为了表达人的听觉对声音强弱的感受特点，这里需要引入听觉感受的响度与响度级两个概念。这样，就把声音强弱的客观尺度与在此声音刺激下的主观感受的强弱联系起来了。图1-5所示为响度与响度级的相关知识。

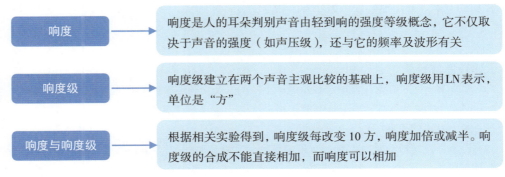

图1-5　响度与响度级的相关知识

2. 了解频率与音高

人们一般认为声音的高低是通过声音的频率高低展现出来的，在声音中这被称为音高。两个不同频率的声音文件进行对比时，决定它们的是比值参数，而不是差值参数。音阶和频率的对应关系如表1-3所示。

表1-3　音阶和频率的对应关系

音阶		频率/Hz			
唱名	音名	Octave0	Octave1	Octave2	Octave3
Do	C	262	523	1047	2093
	Db	277	554	1109	2217
Re	D	294	587	1175	2349
	Eb	311	622	1245	2489
Mi	E	330	659	1329	2639
Fa	F	349	698	1397	2794
	Gb	370	740	1480	2960
Sol	G	392	784	1568	3136
	Ab	415	831	1661	3322
La	A	440	880	1760	3520
	Bb	466	923	1865	3729
Si	B	494	988	1976	3951

3. 了解谐波与泛音

谐波和泛音所指的是同一种声学现象，因为分支学科的不同，物理声学中的谐波在音乐声学中称为泛音。

简单来说，通常乐器在发音时，其弦或空气柱的整体振动会发出较强的音，即基音。同时，还会在弦长或空气柱长的1/2、1/3、1/4、1/5等处发出较弱的音，即泛音。泛音是基音的2倍、3倍、4倍、5倍等各次谐波，并由此构成了一个泛音列。

4. 了解音色与音质

音色的不同取决于不同的泛音，每一种乐器、不同的人及所有能发声的物体发出的声音，除一个基音外，还有许多不同频率（振动的速度）的泛音伴随，正是这些泛音决定了其不同的音色，使人能辨别出是不同的乐器甚至不同的人发出的声音。

音乐中的音色能直接触动听觉感官。音乐中包括现实性音色和非现实性音色：现实性音色是指人的声音音色和演奏乐器的音色，是实实在在的声音；而非现实性音色是指在音乐软件中通过相关功能制作出来的MIDI电子乐器的声音，是一种虚拟的音色。音质是指声音通过一些音响产品播放出来的音频质量的客观指标和主观感受，具体展现如图1-6所示。

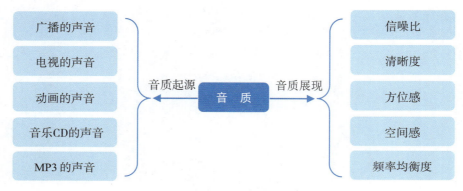

图1-6　音质的具体展现

1.1.3 认识模拟与数字音频技术

随着经济和生产力的不断发展，记录和处理音频信号的方式越来越复杂，因此专家学者开发出了模拟音频技术和数字音频技术。在这两种技术中，信号的波形、传输方式和存储媒介是完全不同的。下面主要介绍模拟音频与数字音频的基础知识。

1. 了解模拟音频技术的特点

模拟音频是一种对声音波形进行1:1比例记载和传输的信号表示方式，它的波形是连续的，可以用机械、磁性、电子或光学形式来表现。模拟音频信号的振幅除可以通过电压与位移（如留声机和模拟光学声迹）的直接模拟来表现外，还可以通过信号电压与磁通量强度（模拟磁带录音）的直接模拟来表现。模拟音频也可以用调频方式使信号被载频或被解调，因为不管是在调制还是在解调周期内，其信号仍保持其模拟形态。

模拟音频技术反映了真实的声音波形，技术成熟，声音温暖动听，尤其在声/电能相互转换的功能（拾音与还音）方面是其他技术无法替代的，直到今天还在使用。但它是工业化时代的产物，在记录、编辑和传输时受到很多技术本身的限制，主要缺点是动态范围小、信噪比较低、音频信号编辑十分不便及设备复杂

昂贵等,尤其是其薄弱的信息承载能力,无疑是一个致命的弱点。

2. 了解数字音频的采样

采样频率是指音频信号采样时每秒的数字快照数量,这个速度决定了一个音频文件的频率范围或称为频响带宽。采样频率越高,数字音频的波形越接近于原始音频的波形;采样频率越低,数字音频的波形越容易被扭曲,从而背离原始音频的波形,造成频率失真。

3. 了解数字音频的量化

所谓数字音频的量化,是指按照一定的数值量把经过采样得到的瞬时幅度值离散化,这个规定的数值量称为位深度,也称为量化精度或量化比特数,它决定了数字音频的动态范围,较高的位深度可以提供更多可能性的振幅值,从而产生更大的动态范围和更高的信噪比,提高信号的保真度。

采用16bit(位)位深度的数字音频是最常见的,它能达到CD音质,但有些Hi-Fi音频系统使用32bit(位)的位深度,而在有些对音质要求较低的场合,如网络电话,也可能使用8bit(位)的位深度。不同的数字音频位深度对应的声音品质如表1-4所示。

表1-4 不同的数字音频位深度对应的声音品质

位深度	质量级别	振幅值/m	动态范围/dB
8位	电话	256	48
16位	音频CD	65536	96
24位	音频DVD	16777216	144
32位	最好	4294967296	192

1.1.4 认识数字音频硬件

数字音频技术中的硬件设备属于物理装置,硬件技术是数字音频技术中有形的部分,数字化技术的诞生都是从硬件的开发与发展开始的。下面主要介绍多种数字音频硬件设备的相关基础知识。

1. 认识调音台

调音台又称为调音控制台,它将多路输入信号进行放大、混合、分配、音质修饰和音响效果加工,是现代电台广播、舞台扩音、音响节目制作等系统中进行播送和录制节目的重要设备。调音台按信号输出方式可分为模拟调音台和数字调音台。

现代的数字调音台除具备模拟调音台的一切功能外,还具备频率处理、动态处理和时间处理等外部音频处理硬件的功能,有的甚至可以录制存储音频数据信号,变成了一种专用音频工作站。

由于数字调音台从设计思想上就是一种基于硬件的封闭系统,所以软件升级困难,更新换代缓慢,且价格十分昂贵,面对日新月异的计算机技术,它逐渐落伍了。现在的数字声卡加上数字音频工作站大都已经具备调音台的全部功能,并可以存储海量数据,操作更为方便。所以,小型的数字音频制作系统完全可以不配备调音台,但在某些大型项目的制作中,调音台还是系统的主要设备之一。常见的数字调音台如图1-7所示。

图1-7 常见的数字调音台

> **温馨提示**
>
> 调音台分为三大部分：输入部分、母线部分、输出部分。母线部分把输入部分和输出部分联系起来，构成了整个调音台。

Audition软件也为用户提供了调音台功能，在软件的调音台中可以对音频进行简单的调音编辑操作。图1-8所示为Audition 2022软件中提供的"混音器（调音台）"面板。

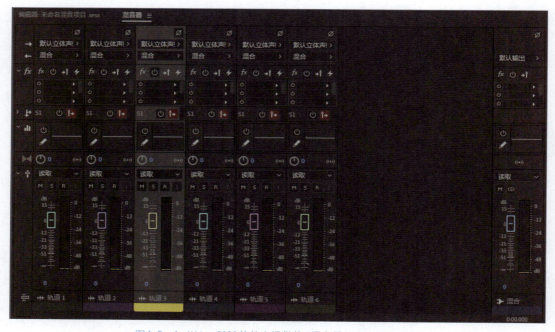

图1-8 Audition 2022软件中提供的"混音器（调音台）"面板

2. 认识拾音设备

拾音设备主要是用来收集声音的设备，这些声音包括说话声、清唱声、合唱声及演奏乐器声等。拾音设备是指麦克风（话筒）设备，它主要是将声音的振动信号转换为电信号。麦克风的种类有很多。按麦克风的功能不同，可分为动圈式、电容式、压电式、半导体式及碳粒式。按麦克风的指向不同，可分为心形指向、超心形指向、8字指向及超指向。

在音乐制作的专业领域中，使用最为广泛的是动圈式和电容式两种麦克风类型，下面简单介绍这两种

麦克风的相关知识。

☆**认识动圈式麦克风**。动圈式麦克风是指由磁场中运动的导体产生电信号的麦克风,是由振膜带动线圈振动,从而使在磁场中的线圈生成感应电流。

动圈式麦克风有4个特点,如图1-9所示。

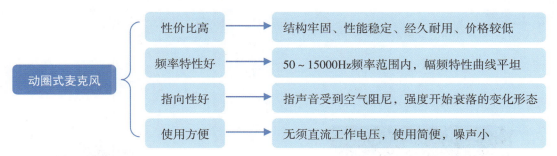

图1-9　动圈式麦克风的特点

由于动圈式麦克风有这么多的优点,因此它常被用于现场人声和大声压级声源的拾音。常见的动圈式麦克风如图1-10所示。

☆**认识电容式麦克风**。电容式麦克风的振膜就是电容器的一个电极,当振膜振动时,振膜和固定的后极板间的距离跟着变化,就产生了可变电容量,这个可变电容量和麦克风本身所带的前置放大器一起产生了信号电压。

电容式麦克风有许多优点,但也有缺点。电容式麦克风的优点有6个:频率特性好;无方向性;灵敏度高;噪声小;音色柔和;响应性能好。而电容式麦克风的缺点有4个:工作特性不够稳定;低频段灵敏度随着使用时间的增加而下降;寿命比较短;工作时需要直流电源,造成使用不方便。

电容式麦克风中有前置放大器,所以需要一个电源,这个电源一般是放在麦克风之外的。除供给电容器振膜的极化电压外,也为前置放大器的电子管或晶体管供给必要的电压,一般称它为幻象电源。由于有了这个前置放大器,所以电容式麦克风相对要灵敏一些,在使用时必不可少的一些附属设备有防震架(一般会随麦克风赠送)、防风罩、防喷罩、优质的麦克风架。常见的电容式麦克风如图1-11所示。

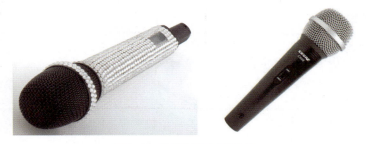

图1-10　常见的动圈式麦克风

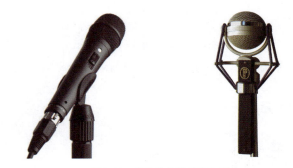

图1-11　常见的电容式麦克风

3. 认识信号转换设备

模拟/数字音频信号转换设备主要是指声卡,声卡的主要功能是实现模拟音频信号与数字音频信号的互换,一方面它可以把来自传声器、磁带和合成器等的外部模拟音频信号转换为数字音频信号传输到计算机中,另一方面它也可以将存储在计算机硬盘上的音频数据转换为模拟音频信号输出到耳机、扬声器和磁带等外部模拟设备中。声卡的模拟/数字音频信号转换质量直接决定了数字音频的质量,因此拥有一块品质优良的

声卡对于数字音频编辑制作来说十分重要。

专业声卡可分为板卡式和外置式两种，如图1-12所示。

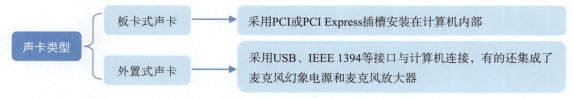

图1-12　声卡的类型

几种常见的专业声卡如图1-13和图1-14所示。

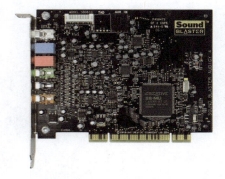

图1-13　创新Sound Blaster Audigy 4 Value SB0610

图1-14　华硕Xonar Essence ST

4. 认识数字音频工作站

数字音频工作站是一种用来处理和交换音频信息的计算机系统，是数字音频软件与计算机技术结合的产物。

数字音频工作站的出现，实现了数字音频信号记录、存储、编辑和输出一体化高效的工作环境，具有强大的功能和良好的人机交互界面，是声音制作由模拟走向数字的必由之路。目前，用于数字音频制作的工作站主要有基于PC平台和基于Mac平台两大类型。

PC（个人计算机）普及程度高，有丰富的硬件和软件支持，用户可进行第二次开发扩展其功能，且具有较好的性价比，在音频编辑的专业领域和教学中得到了广泛的应用。个人计算机如图1-15所示。

Mac（苹果电脑）的系统是一个封闭的系统，苹果公司卓越的技术确保了Mac音频工作站高质量的声音制作和极强的系统稳定性。但由于苹果电脑的技术升级慢，价格比较昂贵，主要用在专业音频制作领域。苹果电脑如图1-16所示。

图1-15　个人计算机

图1-16　苹果电脑

> **温馨提示**
>
> 个人计算机加上数字音频软件和其他必备的硬件,可以搭建一套数字音频工作站。除台式计算机外,笔记本电脑性能的迅速发展使其也可以作为个人便携式音频工作站。

5. 音箱监听设备

音箱的作用是把音频信号转换成声音,并把它播放出来。因为人的听觉是十分灵敏的,并且对复杂声音的音色具有很强的辨别能力,而音箱要直接与人的听觉打交道,所以它是音箱系统中的重要组成部分。人的耳朵对声音音质的主观感受是评价一个音箱系统好坏的最重要的标准。

专业的监听音箱与民用音箱在声音品质的取向上有很大不同。监听音箱是用于专业录音与音频制作的,注重体现声音的细节与层次,追求声音的真实再现;而民用音箱更多倾向于声音的修饰美化,会掩盖声音的缺陷,其结果可能给音频制作者造成误导。

目前,专业监听音箱多为有源音箱,常见的监听音箱如图1-17所示。

图1-17 常见的监听音箱

6. 耳机监听设备

耳机是目前年轻人使用最多的一种监听设备,它是一种超小功率的电声转换设备,由于它直接贴合于人的耳朵,于耳道空腔内产生声压,因此耳机的重放基本不受外界的影响。耳机的优点如图1-18所示。

优质的耳机具有这么多的优点,因此适合于长时间的监听使用。耳机的类型也有很多,如图1-19所示。

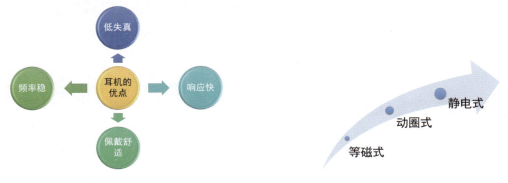

图1-18 耳机的优点　　　　图1-19 耳机的类型

下面分别对3种耳机类型进行介绍。

☆**等磁式**。等磁式耳机的驱动器类似于缩小的平面扬声器，它将平面的音圈嵌入轻薄的振膜里，像印刷电路板一样，可以使驱动力平均分布。磁体集中在振膜的一侧或两侧（推挽式），振膜在其形成的磁场中振动。等磁式耳机振膜没有静电式耳机振膜那样轻，但有同样大的振动面积和相近的音质；它不如动圈式耳机效率高，不易驱动。

☆**动圈式**。动圈式耳机是最常见的耳机类型，一般的家庭用户、网吧用户等都配有动圈式耳机，如图1-20所示。它的驱动单元基本上就是一只小型的动圈扬声器，由处于永磁场中的音圈驱动与之相连的振膜振动。动圈式耳机效率比较高，大多可为音响上的耳机输出驱动，且可靠耐用。通常而言，驱动单元的直径越大，耳机的性能越出色。

图1-20　常见的动圈式耳机

☆**静电式**。静电式耳机有轻而薄的振膜，由高直流电压极化，极化所需的电能由交流电转化，也有通过电池供电的。振膜悬挂在由两块固定的金属板（定子）形成的静电场中，静电式耳机必须使用特殊的放大器将音频信号转化为数百伏的电压信号，所能达到的声压级也没有动圈式耳机大，但它的反应速度快，能够重放各种微小的细节，失真极低。常见的静电式耳机如图1-21所示。

图1-21　常见的静电式耳机

1.2　了解数字音频的常见格式

数字音频是用来表示声音强弱的数据序列，由模拟声音经抽样、量化和编码后得到。简单地说，数字音频的编码方式就是数字音频格式，不同的数字音频设备对应着不同的音频文件格式。常见的音频格式有MP3、MIDI、WAV、WMA及CDA等，下面主要针对这些音频格式进行简单的介绍。

1.2.1 了解MP3音频格式

MP3是一种音频压缩技术，其全称是动态影像专家压缩标准音频层面3（Moving Picture Experts Group Audio Layer Ⅲ），简称为MP3，它被设计用来大幅度地降低音频数据量。利用MPEG Audio Layer Ⅲ的技术，将音乐以1:10甚至1:12的压缩率，压缩成容量较小的文件，而对于大多数用户来说，重放的音质与最初的不压缩音频相比没有明显的下降。它是在1991年由位于德国埃尔朗根的研究组织弗劳恩霍夫协会（Fraunhofer-Gesellschaft）的一组工程师发明和标准化的。用MP3形式存储的音乐就叫作MP3音乐，能播放MP3音乐的机器就叫作MP3播放器。

目前，MP3成了最为流行的一种音乐文件，原因是MP3可以根据不同需要采用不同的采样率进行编码。其中，127kbit/s采样率的音质接近于CD音质，而其大小仅为CD音乐的10%。

1.2.2 了解MIDI音频格式

MIDI又称为乐器数字接口，是数字音乐/电子合成乐器的统一国际标准。它定义了计算机音乐程序、数字合成器及其他电子设备交换音乐信号的方式，规定了不同厂家的电子乐器与计算机连接的电缆和硬件及设备间数据传输的协议，可以模拟多种乐器的声音。

MIDI文件就是MIDI格式的文件，在MIDI文件中存储的是一些指令，把这些指令发送给声卡，声卡就可以按照指令将声音合成出来。

1.2.3 了解WAV音频格式

WAV格式是微软公司开发的一种声音文件格式，又称为波形声音文件，是最早的数字音频格式，被Windows平台及其应用程序广泛支持。WAV格式支持许多压缩算法，支持多种音频位数、采样频率和声道，采用44.1kHz的采样频率，16位量化位数，因此WAV的音质与CD相差无几，但WAV格式对存储空间需求太大，不便于交流和传播。

1.2.4 了解WMA音频格式

WMA是微软公司在互联网音频、视频领域的力作。WMA格式可以通过减少数据流量但保持音质的方法来达到更高的压缩率目的，其压缩率一般可以达到1:18。另外，WMA格式还可以通过DRM（Digital Rights Management）方案加入防止复制，或者加入限制播放时间和播放次数，甚至限制播放机器，从而有力地防止盗版。

1.2.5 了解CDA音频格式

在大多数播放软件的"打开文件类型"中，都可以看到*.cda格式，这就是CD音轨。标准CD格式也就是44.1kHz的采样频率，速率为88kbit/s，16位量化位数。因为CD音轨可以说是近似无损的，因此它的声音基本上是忠于原声的。所以，如果用户是一个音响发烧友的话，CD是首选，它会让用户感受到天籁。

CD光盘可以在CD唱机中播放，也能用计算机中的各种播放软件播放。一个CD音频文件是一个*.cda文件，这只是一个索引信息，并不是真正的包含声音信息，所以不论CD音乐的长短，在计算机中看到的*.cda文件的大小都是44字节。

1.2.6 了解其他格式

除前文介绍的5种音频格式外，Audition还支持MP4、AAC、AVI及MPEG等音频与视频格式，下面介绍这些格式的基本内容。

1. MP4

MP4采用的是美国电话电报公司（AT&T）研发的以"知觉编码"为关键技术的A2B音乐压缩技术，由美国网络技术公司GMO（Global Music One）及美国唱片业协会（RIAA）联合公布的一种新型音乐格式。MP4在文件中采用了保护版权的编码技术，只有特定的用户才可以播放，有效地保护了音频版权的合法性。

2. AAC

AAC（Advanced Audio Coding），中文称为高级音频编码，出现于1997年，基于MPEG-2的音频编码技术。AAC由诺基亚和苹果等公司共同开发，目的是取代MP3格式。AAC是一种专为声音数据设计的文件压缩格式，与MP3不同，它采用了全新的算法进行编码，更加高效，具有更高的"性价比"。利用AAC格式，可使人感觉声音质量在没有明显降低的前提下，更加小巧。

3. AVI

AVI英文全称为Audio Video Interleaved，即音频视频交错格式，是将语音和影像同步组合在一起的文件格式。它对视频文件采用了一种有损压缩方式，但压缩比较高，因此尽管画面质量不是太好，但其应用范围仍然非常广泛。AVI支持256色和RLE（Run Length Encoding，游程编码）压缩。AVI信息主要应用在多媒体光盘上，用来保存电视、电影等各种影像信息。

4. MPEG

MPEG（Motion Picture Experts Group，运动图像专家组）类型的视频文件是由MPEG编码技术压缩而成的，被广泛应用于VCD/DVD及HDTV的视频编辑与处理中。MPEG标准的视频压缩编码技术主要利用了具有运动补偿的帧间压缩编码技术以减小时间冗余度，利用DCT（Discrete Cosine Transform，离散余弦变换）技术以减小图像的空间冗余度，利用熵编码，则在信息表示方面减小了统计冗余度。这几种技术的综合运用，大大增强了压缩性能。

5. QuickTime

QuickTime是苹果公司提供的系统及代码的压缩包，它拥有C语言和Pascal语言的编程界面，更高级的软件可以用它来控制时基信号。应用程序可以用QuickTime来生成、显示、编辑、复制、压缩影片和影片数据。除处理视频数据外，诸如QuickTime 3.0还能处理静止图像、动画图像、矢量图、多音轨及MIDI音乐等对象。

6. ASF

ASF（Advanced Streaming Format），中文称为高级串流格式，是微软公司开发的可以直接在网上观看视频节目的文件压缩格式。由于它使用了MPEG-4的压缩算法，所以压缩率和图像的质量都很不错。因为ASF是以一个可以在网上即时观赏的视频流格式存在的，所以它的图像质量比VCD差一些，但比同是视频流格式的RMA格式要好。

第 2 章

15个入门知识，快速掌握 Audition

学习提示

使用 Audition 2022 对音乐进行编辑时，会涉及一些音频文件的基本操作，如认识 Audition 的工作界面、掌握 Audition 的基本操作及应用音乐的编辑模式等。本章主要介绍在 Audition 2022 中操作音频文件的方法。

本章重点导航

- 本章重点1——认识 Audition 的工作界面
- 本章重点2——掌握 Audition 的基本操作
- 本章重点3——应用音乐的编辑模式

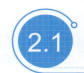

2.1 认识Audition的工作界面

Adobe Audition 2022工作界面提供了完善的音频与视频编辑功能，利用它可以全面控制音频的制作过程，还可以为采集的音频添加各种滤镜效果等。

在Adobe Audition 2022工作界面中，可以清晰而快速地完成音频素材的编辑与剪辑工作。Adobe Audition 2022工作界面主要包括标题栏、菜单栏、工具栏、浮动面板及编辑器等部分，如图2-1所示。

图2-1 Adobe Audition 2022工作界面

2.1.1 认识标题栏

标题栏位于整个窗口的顶端，显示了当前应用程序的名称，以及用于控制文件窗口显示大小的"最小化"按钮－、"最大化（向下还原）"按钮▫和"关闭"按钮×，如图2-2所示。

图2-2 标题栏

2.1.2 认识菜单栏

菜单栏位于标题栏的下方，由"文件""编辑""多轨""剪辑""效果""收藏夹""视图""窗口"和"帮助"这9个菜单命令组成，如图2-3所示。

图2-3 菜单栏

在菜单栏中，各菜单的主要作用如下。

☆ "文件"菜单：在该菜单中可以进行新建、打开及退出等操作，如图2-4所示。

☆ "编辑"菜单：在该菜单中可以进行撤销、重做、剪切、复制及粘贴等操作，如图2-5所示。

☆ "多轨"菜单：在该菜单中可以进行添加轨道、插入文件及设置节拍器等操作，如图2-6所示。

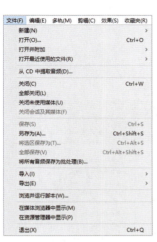

图2-4 "文件"菜单

图2-5 "编辑"菜单

图2-6 "多轨"菜单

☆ "剪辑"菜单：在该菜单中可以进行拆分、剪辑增益、静音、分组、伸缩、重新混合、淡入及淡出等操作，如图2-7所示。

☆ "效果"菜单：在该菜单中可以进行振幅与压限、延迟与回声、诊断、滤波与均衡、调制及混响等操作，如图2-8所示。

☆ "收藏夹"菜单：在该菜单中可以进行删除收藏、编辑收藏、开始记录收藏及停止录制收藏等操作，如图2-9所示。

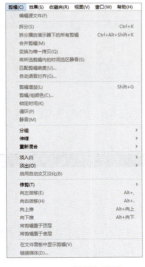

图2-7 "剪辑"菜单

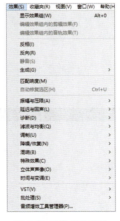

图2-8 "效果"菜单

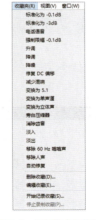

图2-9 "收藏夹"菜单

☆ "视图"菜单：在该菜单中可以进行多轨编辑器、显示编辑器面板控制、时间显示及视频显示等操作，如图2-10所示。

☆ **"窗口"菜单：** 在该菜单中可以进行工作区的新建与删除操作，以及显示与隐藏"编辑器""文件"和"历史记录"等面板的操作，如图2-11所示。

☆ **"帮助"菜单：** 在该菜单中可以进行Adobe Audition帮助、Adobe Audition支持中心、快捷键及显示日志文件等操作，如图2-12所示。

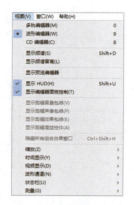

图2-10　"视图"菜单　　　　　图2-11　"窗口"菜单　　　　　图2-12　"帮助"菜单

温馨提示

在Audition 2022工作界面的菜单列表中，相应命令右侧显示了部分快捷键，用户按相应的快捷键，也可以快速执行相应的命令。在Audition 2022工作界面中，按【F1】键，也可以快速打开Audition 2022的帮助窗口，在其中可以查阅相应的帮助信息。

2.1.3　认识工具栏

工具栏位于菜单栏的下方，主要用于对音频文件进行简单的编辑操作，它提供了控制音频文件的相关工具，如图2-13所示。

图2-13　工具栏

在工具栏中，各工具和按钮的主要作用如下。

☆ **"查看波形编辑器"按钮** ：单击该按钮，可以在"波形编辑"状态下，编辑单轨中的音频波形。

☆ **"查看多轨编辑器"按钮** ：单击该按钮，可以在"多轨合成"状态下，编辑多轨中的音频对象。

☆ **"显示频谱频率显示器"按钮** ：单击该按钮，可以显示音频素材的频谱频率。

☆ **"显示频谱音调显示器"按钮** ：单击该按钮，可以显示音频素材的频谱音调。

☆ **移动工具** ：单击该按钮，可以对音频素材进行移动操作。

☆ 切断所选剪辑工具◇：单击该按钮，可以对音频素材进行分割操作。
☆ 滑动工具↔：单击该按钮，可以对音频素材进行滑动操作。
☆ 时间选择工具Ⅰ：单击该按钮，可以对音频素材进行部分选择操作。
☆ 框选工具▇：单击该按钮，可以对音频素材进行框选操作。
☆ 套索选择工具▇：单击该按钮，可以使用套索的方式对音频素材进行选择操作。
☆ 画笔选择工具▇：单击该按钮，可以使用画笔的方式对音频素材进行选择操作。
☆ 污点修复画笔工具▇：单击该按钮，可以对素材进行污点修复操作。
☆ "默认"按钮 默认 ：单击该按钮，可以切换至默认的音频编辑界面。
☆ "编辑音频到视频"按钮 编辑音频到视频 ：单击该按钮，可以切换至音频视频混音编辑界面，在该工作界面中将会在最上方显示"视频"面板。
☆ "无线电作品"按钮 无线电作品 ：单击该按钮，可以切换至无线电作品编辑界面，界面右侧多了"元数据"面板，用于作品的信息设置。

2.1.4 认识浮动面板

浮动面板位于工作界面的左侧和下方，主要用于对当前的音频文件进行相应设置。单击菜单栏中的"窗口"菜单，在弹出的菜单列表中单击相应的命令，即可显示相应的浮动面板。图2-14所示为"文件"面板，图2-15所示为"媒体浏览器"面板。

图2-14 "文件"面板

图2-15 "媒体浏览器"面板

2.1.5 认识编辑器

Audition 2022软件中的所有功能都可以在"编辑器"窗口中实现。打开或导入音乐文件后，音乐文件的声波即可显示在"编辑器"窗口中，此时所有操作将只针对该"编辑器"窗口；如果想对其他音乐文件进行编辑，则需要切换至其他音乐的"编辑器"窗口。

在Audition 2022软件中，编辑器也分为两种类型，第1种为"波形编辑"状态下的"编辑器"窗口，第2种为"多轨合成"状态下的"编辑器"窗口，两种"编辑器"窗口的显示和功能是不一样的。

在Audition 2022工作界面的工具栏中，单击"查看波形编辑器"按钮 波形 ，即可查看"波形编辑"状态下的"编辑器"窗口，如图2-16所示。

图 2-16 查看"波形编辑"状态下的"编辑器"窗口

在 Audition 2022 工作界面的工具栏中，单击"查看多轨编辑器"按钮 ，即可查看"多轨合成"状态下的"编辑器"窗口，如图 2-17 所示。

图 2-17 查看"多轨合成"状态下的"编辑器"窗口

> **温馨提示**
>
> 除上述方法可以切换编辑器模式外，在"视图"菜单下，单击"波形编辑器"命令，也可以快速切换至波形编辑器；单击"多轨编辑器"命令，也可以快速切换至多轨编辑器。

2.2 掌握 Audition 的基本操作

在 Audition 2022 软件中，需要熟悉并掌握一些基本操作，包括新建单轨音频文件的方法和新建多轨混

音文件的方法，还有打开、保存、关闭音频文件的方法等。

2.2.1 新建单轨音频文件的方法

当主播需要在Audition 2022软件中录制新的声音、歌曲及合成多段MP3音频文件时，就需要新建空白的音频文件。下面介绍新建单轨音频文件的操作方法。

步骤 01 进入Audition工作界面，在菜单栏中单击"文件"|"新建"|"音频文件"命令，如图2-18所示。

步骤 02 弹出"新建音频文件"对话框，在"文件名"文本框中输入音频文件的名称，如图2-19所示。

图2-18 单击"音频文件"命令

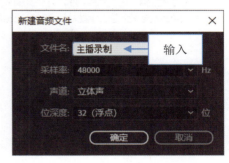

图2-19 输入音频文件的名称

步骤 03 ❶单击"采样率"右侧的下三角按钮 ；❷在弹出的列表框中可以选择音频的采样率类型，如图2-20所示。

步骤 04 ❶单击"声道"右侧的下三角按钮 ；❷在弹出的列表框中可以选择声道的类型，包括单声道、立体声、5.1等，如图2-21所示。

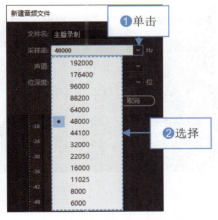

图2-20 选择音频的采样率类型

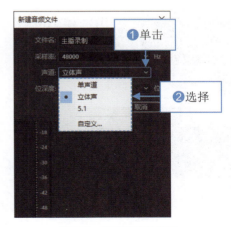

图2-21 选择声道的类型

步骤 05 单击"确定"按钮，即可新建空白的音频文件，在"编辑器"窗口中可以查看新建的空白单轨音频文件，如图2-22所示。

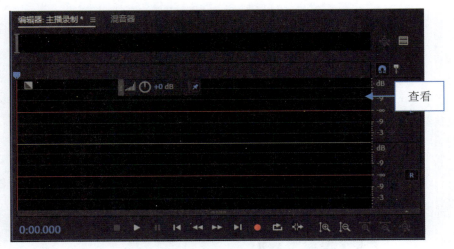

图2-22 查看新建的空白单轨音频文件

2.2.2 新建多轨混音文件的方法

多轨混音文件是指包含多条轨道的音乐项目文件，其中包括视频轨道、单声道轨道、立体声轨道及5.1轨道等，在这些轨道中可以导入视频文件和不同的音频文件，使用户制作出符合自身需要的音乐或影片项目。下面介绍新建多轨混音文件的操作方法。

步骤 01 进入Audition工作界面，在"文件"面板中，❶ 单击"新建文件"按钮；❷ 在弹出的列表框中选择"新建多轨会话"选项，如图2-23所示。

步骤 02 弹出"新建多轨会话"对话框，❶ 在"会话名称"文本框中输入多轨会话项目的文件名称；❷ 单击"浏览"按钮，如图2-24所示。

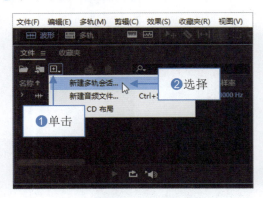

图2-23 选择"新建多轨会话"选项

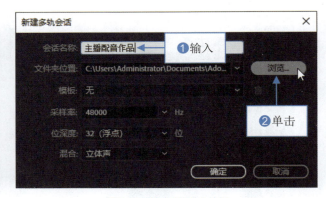

图2-24 单击"浏览"按钮

步骤 03 弹出"选择目标文件夹"对话框，❶ 设置多轨文件的保存位置；❷ 单击"选择文件夹"按钮，如图2-25所示。

步骤 04 返回"新建多轨会话"对话框，此时在"文件夹位置"文本框中，❶ 显示了刚设置的文件保存位置；❷ 单击"确定"按钮，如图2-26所示。

步骤 05 执行操作后，即可新建多轨混音文件，如图2-27所示。

第 2 章 15个入门知识，快速掌握 Audition

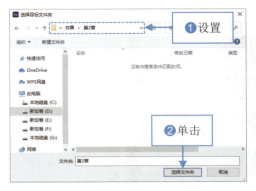

图2-25 单击"选择文件夹"按钮

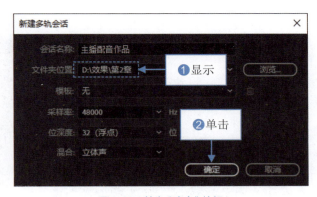

图2-26 单击"确定"按钮

图2-27 新建多轨混音文件

> **温馨提示**
>
> 在Audition 2022软件中，还可以通过以下3种方法新建多轨混音文件。
> ❶ 按【Ctrl+N】组合键，可以新建多轨混音文件。
> ❷ 在菜单栏中，通过单击"文件"|"新建"|"多轨会话"命令，可以新建多轨混音文件。
> ❸ 在"文件"面板中的空白位置上，单击鼠标右键，在弹出的快捷菜单中选择"新建"|"多轨混音项目"选项，可以新建多轨混音文件。

2.2.3 打开音频文件的方法

打开音频文件是指通过Audition 2022软件中的"打开文件"对话框，打开硬盘中已保存的音频文件，方便对之前没有制作好的音频重新进行修改、后期处理。

在以下两种情况下，都需要打开音频文件。

☆ 当用户需要重新编辑已保存的音频文件时，需要打开硬盘中已存储的音频文件。

☆ 当需要合成多段MP3或其他格式的音频文件时，需要先打开音频文件。

下面介绍打开音频文件的操作方法。

步骤 01 在"文件"面板中的空白位置上，单击鼠标右键，在弹出的快捷菜单中选择"打开"选项，如图2-28所示。

步骤 02 弹出"打开文件"对话框，❶选择需要打开的音频文件；❷单击"打开"按钮，如图2-29所示。

图2-28　选择"打开"选项　　　　　　　　图2-29　单击"打开"按钮

步骤 03 执行操作后，即可打开选择的音频文件，在"编辑器"窗口中可以查看打开的音频文件，如图2-30所示。

图2-30　查看打开的音频文件

2.2.4 保存音频文件的方法

通过Audition 2022软件中的"保存"命令，可以将制作好的音乐文件或录制完成的语音旁白进行保存操作，还可以将音乐保存为不同的音频格式，包括MP3格式、WAV格式、WMA格式等，方便下一次使用。下面介绍保存音频文件的操作方法。

步骤 01 在Audition 2022工作界面中，按【Ctrl+Shift+N】组合键，新建一个空白的音频文件，如图2-31所示。

步骤 02 在新建的空白音频文件中，❶单击"编辑器"窗口中的"录制"按钮■；❷录制一段音频，并显示音频的声波，如图2-32所示。

第 2 章 >> 15个入门知识，快速掌握 Audition

图2-31 新建一个空白的音频文件

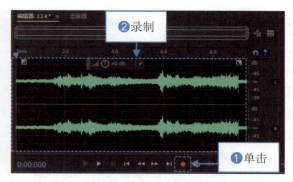

图2-32 录制一段音频

步骤 03 在菜单栏中，单击"文件"|"保存"命令，弹出"另存为"对话框，在"文件名"文本框中输入音频保存的名称，如图2-33所示。

步骤 04 单击"浏览"按钮，弹出"另存为"对话框，设置音频文件的保存位置，如图2-34所示。

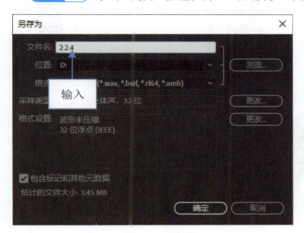

图2-33 输入音频保存的名称

图2-34 设置音频文件的保存位置

步骤 05 单击"保存"按钮，返回上一个"另存为"对话框，❶单击"格式"右侧的下三角按钮 ；❷在弹出的列表框中选择"MP3音频"选项，表示保存的格式为MP3格式，如图2-35所示。

步骤 06 单击"确定"按钮，即可保存音频文件，在硬盘的相应位置可以查看刚保存的语音旁白文件，如图2-36所示。

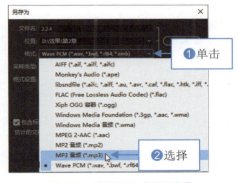

图2-35 选择"MP3音频"选项

图2-36 查看刚保存的语音旁白文件

2.2.5 关闭音频文件的方法

当用户运用 Audition 2022 编辑完音频后，为了节约系统内存空间，提高系统运行速度，此时可以关闭暂时不需要使用的音频文件。下面介绍关闭所选音频文件的操作方法。

步骤 01 在"文件"面板中，选择不再使用的音频文件，如图2-37所示。

步骤 02 单击鼠标右键，弹出快捷菜单，选择"关闭所选文件"选项，如图2-38所示。

图2-37 选择不再使用的音频文件

图2-38 选择"关闭所选文件"选项

步骤 03 执行操作后，即可关闭所选的音频文件，如图2-39所示。

图2-39 关闭所选的音频文件

2.2.6 导入视频中的音频文件

在 Audition 2022 软件中，通过"导入文件"按钮，可以将视频导入"文件"面板中，并可以在"编辑器"窗口中查看视频中的音频文件，下面介绍具体的操作方法。

步骤 01 在"文件"面板中，单击"导入文件"按钮，如图2-40所示。

步骤 02 弹出"导入文件"对话框，选择要导入的视频，如图2-41所示。

图2-40 单击"导入文件"按钮

图2-41 选择要导入的视频

步骤 03 单击"打开"按钮,即可在"文件"面板中导入视频,如图2-42所示。

步骤 04 在"编辑器"窗口中,可以查看视频中的音频文件,在"视频"面板中可以查看视频画面,如图2-43所示。

图 2-42　导入视频

图 2-43　查看视频画面

2.3 应用音乐的编辑模式

在Audition 2022软件中,包括两种音频编辑器状态,即"波形编辑"状态和"多轨合成"状态;还包括两种音乐频谱显示模式,即频谱频率显示模式和频谱音调显示模式。本节主要介绍应用音乐编辑模式的操作方法。

2.3.1 切换至波形编辑器

在Audition 2022软件中,波形编辑器主要是针对单轨音乐进行编辑的场所,只能编辑单个音频文件,不能进行音乐的混音处理。下面介绍切换至波形编辑器的操作方法。

步骤 01 按【Ctrl+O】组合键,❶打开一段音频素材;❷在工具栏中单击"查看波形编辑器"按钮 ,如图2-44所示。

图 2-44　单击"查看波形编辑器"按钮

步骤 02 执行操作后,即可进入波形编辑器,在其中可以查看音乐文件的声波效果,在合适的位置按住鼠标左键的同时向右拖曳至音频末端,❶ 选择后段音频素材,单击鼠标右键;❷ 在弹出的快捷菜单中选择"静音"选项,如图2-45所示。

图2-45 选择"静音"选项

步骤 03 执行操作后,即可将后段音频素材调为静音,此时看不到任何的声波显示,如图2-46所示。

图2-46 将后段音频素材调为静音

2.3.2 切换至多轨编辑器

多轨编辑器主要是用来编辑与处理多段音频素材的界面。在多轨编辑器中,可以对多轨音乐进行混音、剪辑及合成等操作;添加相应的音频声效,可以使制作的混音音乐达到理想的音质效果。下面介绍切换至多轨编辑器制作混音音乐的操作方法。

步骤 01 按【Ctrl+O】组合键,❶ 打开一段音频素材;❷ 在工具栏中单击"查看多轨编辑器"按钮 多轨,如图2-47所示。

图2-47 单击"查看多轨编辑器"按钮

步骤 02 弹出"新建多轨会话"对话框,❶设置"会话名称";❷单击"确定"按钮,如图2-48所示。

步骤 03 执行操作后,即可进入多轨编辑器,此时编辑器中是空白的多轨项目文件,如图2-49所示。

图2-48 单击"确定"按钮　　　　　　　　图2-49 空白的多轨项目文件

步骤 04 在"文件"面板中,选择"2.3.2.mp3"音频文件,将其拖曳至多轨编辑器的轨道1中,如图2-50所示。执行操作后,即可对音频文件进行混音、剪辑及合成等操作。

图2-50 将音频拖曳至多轨编辑器的轨道1中

2.3.3 频谱频率显示模式

单击"显示频谱频率显示器"按钮 ，可以进入频谱频率显示模式，在该模式中可以将音频分辨率显示为256频段的"频谱显示"，可以查看声音中的咔嗒声，一般显示为明亮的垂直条带，在显示器中从上到下延伸。下面介绍进入频谱频率显示模式的操作方法。

步骤 01 按【Ctrl+O】组合键，❶打开一段音频素材；❷在工具栏中单击"显示频谱频率显示器"按钮 ，如图2-51所示。

图2-51　单击"显示频谱频率显示器"按钮

步骤 02 执行操作后，即可进入频谱频率显示模式，在其中可以查看音频文件的频谱频率信息，如图2-52所示。

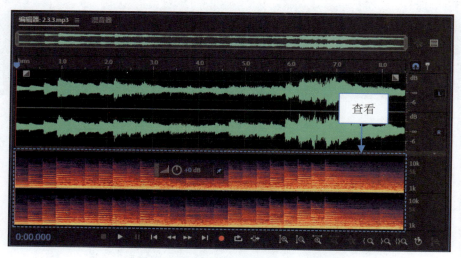

图2-52　查看音频文件的频谱频率信息

2.3.4 频谱音调显示模式

在频谱音调显示模式下，声音中的基础音调以蓝色的线表示，并以由黄色到红色的渐变颜色显示泛音，被校正后的声音音调以绿色的线表示。下面介绍进入频谱音调显示模式的操作方法。

步骤 01 按【Ctrl+O】组合键，❶打开一段音频素材；❷在工具栏中单击"显示频谱音调显示器"按钮 ，如图2-53所示。

第 2 章 》15个入门知识，快速掌握 Audition

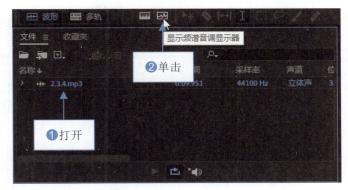

图2-53 单击"显示频谱音调显示器"按钮

步骤 02 执行操作后，即可进入频谱音调显示模式，在其中可以查看音频文件的频谱音调信息，如图2-54所示。

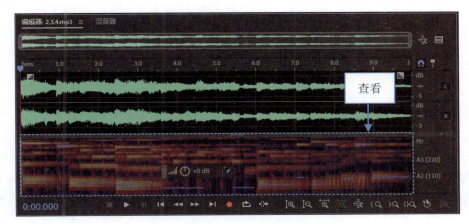

图2-54 查看音频文件的频谱音调信息

031

第3章 六个录音技巧，录制高质量音频

学习提示

录音是计算机音频制作最重要的环节，使用计算机软件进行录音具有成本低、音质好、噪声小、操作方便及持续时间长等特点。本章主要介绍在 Audition 2022 中处理多轨混音及录制混合音频的方法。

本章重点导航

- 本章重点1——处理多轨混音
- 本章重点2——录制混合音频

3.1 处理多轨混音

前文介绍了在波形编辑器中进行单轨音频的编辑处理和录制的操作方法，下面介绍在Audition 2022中编辑处理多轨混音的操作方法。

3.1.1 设置轨道颜色的方法

在Audition 2022的多轨编辑器中，包括4种不同类型的轨道。

☆**视频轨道**：可以导入视频，一个会话只可以创建一条视频轨道，且视频轨道位于多轨编辑器的最上方。

☆**音频轨道**：可以导入音频，可以创建多条音频轨道。音频轨道提供了最大范围的控件，可以指定输入和输出，应用效果和均衡，路由音频至发送和总线，并可以自动化混音。

☆**总线轨道**：能合并多条音轨或发送的输出，并可以集中控制。

☆**主音轨**：可以轻松合并多条轨道和总线的输出，并使用单个消音器控制它们。一个会话只有一条主音轨，且主音轨位于多轨编辑器的最下方。

下面介绍设置轨道颜色的操作方法。

步骤 01 按【Ctrl+O】组合键，打开一个项目文件，如图3-1所示。

步骤 02 在轨道面板的左侧单击鼠标右键，弹出快捷菜单，选择"音轨颜色"选项，如图3-2所示。

图3-1 打开一个项目文件

图3-2 选择"音轨颜色"选项

步骤 03 弹出"音轨颜色"对话框，选择一个喜欢的颜色色块，如图3-3所示。

步骤 04 单击"确定"按钮，即可查看轨道颜色修改后的效果，如图3-4所示。

图3-3 选择相应的颜色色块

图3-4 查看轨道颜色修改后的效果

3.1.2 命名与移动轨道的方法

在多轨编辑器中，我们可以任意命名轨道，以便更好地识别轨道，还可以上下移动轨道的位置，从而实现轨道的重新组合。下面介绍命名与移动轨道的操作方法。

步骤 01 按【Ctrl+O】组合键，❶打开一个项目文件；❷双击轨道名称，此时轨道名称呈可编辑状态，如图3-5所示。

图3-5 双击轨道名称

步骤 02 在文本框中输入轨道名称"音频轨道"，如图3-6所示。按【Enter】键确认，即可重新命名轨道。

图3-6 输入轨道名称

步骤 03 将鼠标移至面板的左侧，此时鼠标指针呈手掌形状，如图3-7所示。

图3-7 移动鼠标位置

步骤 04 按住鼠标左键并向下拖曳，将音频轨道移至轨道2的下方，如图3-8所示。

图3-8 移动轨道后的效果

3.1.3 调整立体声轨道的声像

在多轨编辑器的轨道面板中,拖曳"立体声平衡"按钮,可以增大或减小轨道中音频的声像。如果想以较大增量更改设置,可以按住【Shift】键的同时拖曳"立体声平衡"按钮;如果想以较小增量更改设置,可以按住【Ctrl】键的同时拖曳"立体声平衡"按钮。下面介绍调整立体声轨道声像的操作方法。

步骤 01 按【Ctrl+O】组合键,打开一个项目文件,如图3-9所示。

图3-9 打开一个项目文件

步骤 02 向上拖曳轨道1面板中的"立体声平衡"按钮,将参数调为R20,表示增大轨道中音频的声像,如图3-10所示。

图3-10 向上拖曳"立体声平衡"按钮

步骤 03 向下拖曳轨道1面板中的"立体声平衡"按钮,将参数调为L9,表示减小轨道中音频的

声像，如图3-11所示。

图3-11 向下拖曳"立体声平衡"按钮

3.1.4 调整轨道输出音量的方法

在多轨编辑器的轨道面板中，拖曳"立体声平衡"左侧的"音量"按钮，可以批量调整轨道上所有音频的音量，将音量统一提高或降低。当音量参数为正数时，表示提高；当音量参数为负数时，表示降低。下面以提高轨道音频音量为例，介绍具体的操作方法。

步骤 01 按【Ctrl+O】组合键，打开一个项目文件，如图3-12所示。

图3-12 打开一个项目文件

步骤 02 向上或向右拖曳轨道1面板中的"音量"按钮，将参数调为+9，表示提高轨道上所有音频的音量，如图3-13所示。

图3-13 拖曳"音量"按钮

步骤 03 执行操作后,单击"播放"按钮▶,试听音频效果,如图3-14所示。

图3-14 单击"播放"按钮

3.1.5 调整音量与声像的包络线

前文讲到,调整轨道面板中的"音量"按钮,便可以统一调整轨道上所有音频的音量。那有人要问了,在多轨编辑器中,除统一调整整条轨道上的音频外,要调整轨道上单个音频的音量该怎么操作呢?下面介绍通过调整包络线,来调整单个音频的音量和声像的操作方法。

步骤 01 按【Ctrl+O】组合键,打开一个项目文件,如图3-15所示,音频中的黄色线为"音量"包络线,蓝色线为"声像"包络线。

图3-15 打开一个项目文件

步骤 02 选择轨道1上第1段音频中的"音量"包络线,在合适的位置单击鼠标左键添加3个关键帧,然后选择中间的关键帧,如图3-16所示。

图3-16 选择中间的关键帧

步骤 03　按住鼠标左键并向上拖曳中间的关键帧，调整音量为 +5.5dB，如图3-17 所示。

图3-17　向上拖曳中间的关键帧

步骤 04　用同样的方法，在"声像"包络线上添加3个关键帧，按住鼠标左键并向上拖曳中间的关键帧，调整声像为L25.0，如图3-18所示。执行操作后，单击"播放"按钮▶，试听音频效果。

图3-18　向上拖曳中间的关键帧

3.2 录制混合音频

前文介绍了在波形编辑器中录制单轨音频的操作方法，而本节主要介绍录制混合音频的操作方法，希望大家可以熟练掌握本节内容。

3.2.1 跟着背景音乐录制主播声音

在 Audition 2022 的多轨编辑器中，主播可以在轨道1中插入一段背景音乐，然后在其他轨道中录制主播的声音，这样听众听起来会比较有节奏感。单击指定轨道的"录制"按钮●时，背景音乐轨道中的音乐会自动播放，只有被指定的轨道才会进行录制操作。最后在导出音乐文件时，将两个轨道的声音进行同步导出，合成为一个新文件即可。下面介绍跟着背景音乐录制主播声音的操作方法。

步骤 01　新建一个多轨混音文件，在轨道1中插入背景音乐文件，如图3-19所示。

图 3-19　插入背景音乐文件

步骤 02　❶单击轨道2中的"录制准备"按钮R，此时按钮会变成红色；❷单击"录制"按钮●，如图3-20所示。

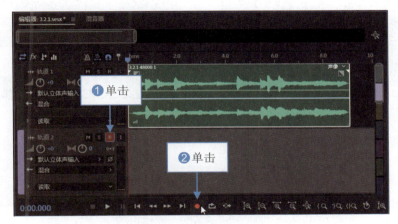

图 3-20　单击"录制"按钮

步骤 03　此时，轨道1中的音乐会开始播放，与此同时，轨道2也会精确地同步开始录音，主播可以根据音乐录制旁白或有声书等，录制完成后，单击"停止"按钮■，即可在轨道2中显示录制的音频声波，如图3-21所示。

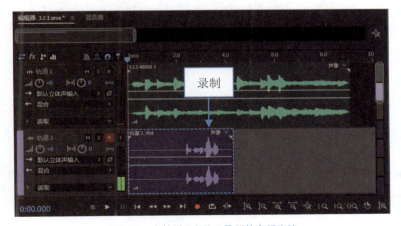

图 3-21　在轨道2中显示录制的音频声波

3.2.2 跟着伴奏录制两个人的歌声

在Audition 2022的多轨编辑器中,主播不仅可以录制自己的声音,还可以录制男女对唱的歌声。本实例在讲解的过程中,轨道1为歌曲伴奏,轨道2为女歌声,轨道3为男歌声。下面介绍跟着伴奏录制两个人歌声的操作方法。

步骤 01 新建一个多轨混音文件,在轨道1中插入背景音乐文件,如图3-22所示。

步骤 02 ❶单击轨道2中的"录制准备"按钮R,此时按钮会变成红色;❷单击"录制"按钮●,轨道1中开始播放伴奏,轨道2中开始同步录制女生唱歌的声音,录制完成后,单击"停止"按钮■;❸即可显示录制的女歌声音频文件;❹将时间线拖曳至女歌声音频结束的位置,如图3-23所示。

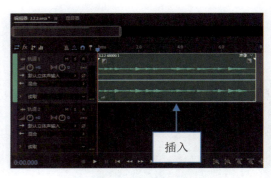

图3-22 插入背景音乐文件

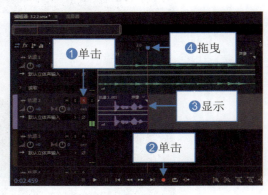

图3-23 拖曳时间线的位置

步骤 03 ❶再次单击轨道2中的"录制准备"按钮R,取消轨道2的录制状态;❷单击轨道3中的"录制准备"按钮R,准备录制男歌声;❸单击"录制"按钮●,轨道1中开始播放伴奏,轨道3中开始同步录制男生唱歌的声音,录制完成后,单击"停止"按钮■;❹即可显示录制的男歌声音频文件,如图3-24所示。

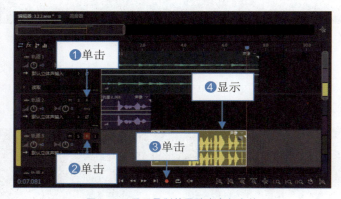

图3-24 显示录制的男歌声音频文件

3.2.3 为制作的短视频画面配音

为短视频画面配音、为微电影配音及录制声音旁白等,是声音主播经常要做的事情。下面介绍在Audition 2022中为制作的短视频画面配音的操作方法。

步骤 01 ❶新建一个多轨混音文件;❷在"文件"面板中导入一个视频,如图3-25所示。

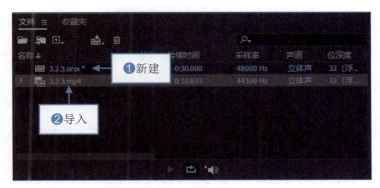

图3-25 导入一个视频

步骤 02 将视频拖曳至多轨编辑器的轨道上，❶此时会显示一条"视频引用"轨道；❷在轨道1中会自动提取视频中的背景音乐，如图3-26所示。

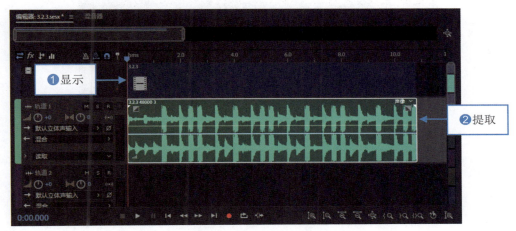

图3-26 自动提取视频中的背景音乐

步骤 03 单击"编辑器"窗口中的"播放"按钮▶，在"视频"面板中可以查看短视频画面，如图3-27所示。

图3-27 查看短视频画面

步骤 04 ❶单击轨道2中的"录制准备"按钮R，准备录制视频配音；❷单击"录制"按钮●，即可开始录制声音，如图3-28所示。在录制过程中，主播可以一边查看"视频"面板中的短视频画面，一边录制视频配音。

图3-28　单击"录制"按钮

步骤 05　录制完成后，❶单击"停止"按钮■；❷轨道2中即可显示录制的配音文件，如图3-29所示。

图3-29　显示录制的配音文件

步骤 06　❶在轨道1面板中设置"音量"为-9，降低背景音乐的声音；❷在轨道2面板中设置"音量"为+6，提高录制的人声，如图3-30所示。执行操作后，单击"播放"按钮▶，试听音频效果。

图3-30　调整轨道音量

3.2.4　录制短视频中的背景音乐

前文提到的短视频，是自带背景音乐的，但还有一些视频是没有背景音乐的，主播可以在录制好视频后，

为短视频录制一段背景音乐，使制作的短视频声效更加丰富，这种声画俱佳的视频，播放量和点赞率才会高。下面介绍录制短视频中的背景音乐的操作方法。

步骤 01　❶ 新建一个多轨混音文件；❷ 在"文件"面板中导入一个视频，如图3-31所示。

图3-31　导入一个视频

步骤 02　❶ 将视频添加至多轨编辑器的轨道上；❷ 选择轨道1中自动提取的音频，由于视频无背景音乐，因此提取出的音频无声波显示，如图3-32所示。

图3-32　选择自动提取的音频

步骤 03　按【Delete】键，将自动提取的音频删除，如图3-33所示。

图3-33　删除自动提取的音频

步骤 04　单击"编辑器"窗口中的"播放"按钮▶，在"视频"面板中可以查看短视频画面，如图3-34所示。

图3-34 查看短视频画面

步骤 05 ❶单击轨道1中的"录制准备"按钮R，准备录制视频背景音乐；❷单击"录制"按钮●，即可开始录制音乐，如图3-35所示。在录制过程中，主播可以一边查看"视频"面板中的短视频画面，一边录制视频音乐。

图3-35 单击"录制"按钮

步骤 06 录制完成后，❶单击"停止"按钮■；❷轨道1中即可显示录制的背景音乐声波，如图3-36所示。

图3-36 显示录制的背景音乐声波

3.2.5 继续之前没有录完的内容

主播在录制与处理时间比较长的音频文件时,如果时间不充足,可以将音频分多次录制。下面介绍在 Audition 2022 中继续录音的操作方法。

步骤 01 按【Ctrl+O】组合键,打开一个项目文件,如图 3-37 所示。

图 3-37 打开一个项目文件

步骤 02 在轨道 1 中,❶将时间线定位到需要开始录制歌曲的位置;❷单击"录制准备"按钮 ,准备录音,如图 3-38 所示。

图 3-38 单击"录制准备"按钮

步骤 03 ❶单击"录制"按钮 ,开始录制音频;❷待录制完成后单击"停止"按钮 ;❸即可完成音乐的录制操作,如图 3-39 所示。

图 3-39 完成音乐的录制操作

3.2.6 修复混合音乐录错的部分

在 Audition 2022 工作界面中，主播不仅可以在单轨编辑器中执行穿插录音操作，还可以在多轨编辑器中执行穿插录音操作，通过时间选择工具￼，选择需要穿插录音的部分，单击"录音"按钮￼，即可开始录音。

如果某个区间中的背景音乐或声音无法达到主播的要求，此时可以对区间中的音乐进行重新录制操作。下面介绍修复混合音乐录错部分的操作方法。

步骤 01 按【Ctrl+O】组合键，打开一个项目文件，如图3-40所示。

图3-40 打开一个项目文件

步骤 02 使用时间选择工具￼，在轨道1中选择需要穿插录音的部分，如图3-41所示。

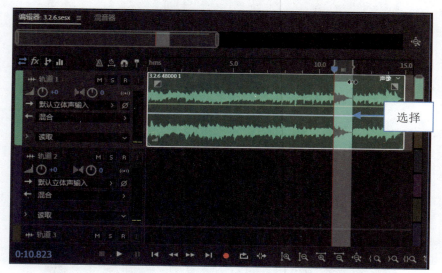

图3-41 选择需要穿插录音的部分

步骤 03 ❶单击轨道1中的"录制准备"按钮￼；❷单击"录制"按钮￼，如图3-42所示。

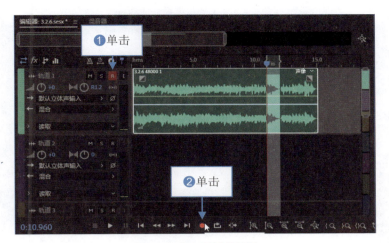

图3-42 单击"录制"按钮

步骤 04 开始重新录制音乐,修复录错的音乐部分,❶待录制完成后单击"停止"按钮■,停止录音;❷在时间选区中可以查看重录的音乐声波效果,如图3-43所示。

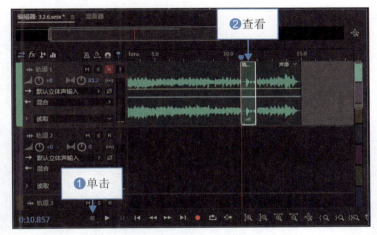

图3-43 查看重录的音乐声波效果

第 4 章

17个剪辑技巧，让音乐更完美

学习提示

Audition 2022软件具有非常强大的音频剪辑功能，经过适当处理和编辑过的音乐素材，其音质会更加完美。本章主要介绍音频的选取与调整、了解编辑工具的使用方法、剪辑音频的操作方法及标记音频文件的内容等，帮助大家更快地掌握剪辑音频文件的操作方法。

本章重点导航

- 本章重点1——音频的选取与调整
- 本章重点2——了解编辑工具的使用方法
- 本章重点3——剪辑音频的操作方法
- 本章重点4——标记音频文件的内容

第 4 章 》17 个剪辑技巧，让音乐更完美

4.1 音频的选取与调整

Audition 2022 工作界面提供了多种选择音频文件的方法，包括选择所有音频文件、选择声轨中的所有素材、选择声轨直到结束的素材及取消音频文件的全选等。本节主要介绍选取与调整音频的操作方法。

4.1.1 选择所有音频文件

在 Audition 2022 工作界面中，如果需要对整段音频文件进行编辑操作，就需要选择所有音频文件。下面介绍选择所有音频文件的操作方法。

步骤 01 按【Ctrl+O】组合键，打开一段音频素材，在菜单栏中单击"编辑"｜"选择"｜"全选"命令，如图 4-1 所示。

图 4-1 单击"全选"命令

步骤 02 执行操作后，即可选择所有音频文件，如图 4-2 所示。

图 4-2 选择所有音频文件

4.1.2 选择声轨中的所有素材

在多轨编辑器中，可以根据需要选择相应声轨中所有的音乐素材，然后对选择的素材进行编辑操作。下面介绍选择声轨中的所有素材的操作方法。

步骤 01 按【Ctrl+O】组合键，打开一个项目文件，❶选择轨道2；❷在菜单栏中单击"编辑"|"选择"|"所选轨道内的所有剪辑"命令，如图4-3所示。

图4-3　单击"所选轨道内的所有剪辑"命令

步骤 02 执行操作后，即可选择轨道2中的所有素材，如图4-4所示。

图4-4　选择轨道2中的所有素材

4.1.3 选择声轨直到结束的素材

在Audition 2022工作界面中，可以通过"直到所选轨道末尾的剪辑"命令选择时间线后面的所有音乐素材，下面介绍具体的操作方法。

步骤 01 按【Ctrl+O】组合键，打开一个项目文件，在轨道1中将时间线定位到第1段音乐的后面，如图4-5所示。

图4-5　将时间线定位到第1段音乐的后面

步骤 02 在菜单栏中，单击"编辑"|"选择"|"直到所选轨道末尾的剪辑"命令，如图4-6所示。

图4-6　单击"直到所选轨道末尾的剪辑"命令

步骤 03 执行操作后，在轨道1中时间线后面的所有音乐素材都将呈选中状态，如图4-7所示。

图4-7　时间线后面的所有音乐素材都将呈选中状态

4.1.4 取消音频文件的全选

在 Audition 2022 软件中，当所有音频文件编辑完成后，便可以取消音频文件的全选。下面介绍取消音频文件全选的操作方法。

步骤 01 按【Ctrl+O】组合键，打开一个项目文件，❶此时音频文件已为全选状态；❷在菜单栏中单击"编辑"|"选择"|"取消全选"命令，如图4-8所示。

步骤 02 执行操作后，即可取消所有音频文件的选择，此时音频文件呈相应颜色显示，如图4-9所示。

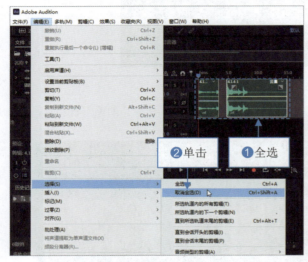

图4-8　单击"取消全选"命令　　　　　图4-9　取消所有音频文件的选择

4.1.5 放大和缩小音乐的声音

当主播觉得录制的语音旁白或音乐的音量过小时，可以在"编辑器"窗口中，通过单击"放大（振幅）"按钮 来放大音乐的声音，得到需要的声音音量效果。下面介绍放大和缩小音乐声音的操作方法。

步骤 01 按【Ctrl+O】组合键，打开一段音频素材，如图4-10所示。

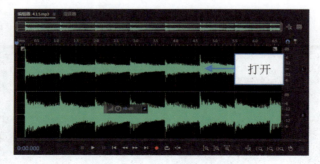

图4-10　打开一段音频素材

步骤 02 ❶在"编辑器"窗口的右下方单击"放大（振幅）"按钮 ；❷即可放大音乐的声音，此时音频轨道中的声波已被放大，如图4-11所示。

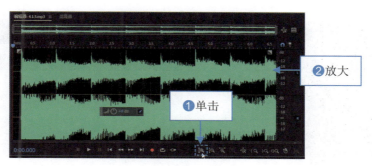

图 4-11 放大音频轨道中的声波

步骤 03 在"编辑器"窗口的"调节振幅"数值框中输入"-30",如图 4-12 所示。

图 4-12 输入参数

步骤 04 输入完成后,按【Enter】键确认,即可缩小音乐的声音,如图 4-13 所示。

图 4-13 缩小音乐的声音

4.1.6 重置当前音乐的时间状态

重置时间是指重置当前音乐的时间码,将音乐时间码还原至上一步缩放时的状态。如果对于放大或缩小的音乐时间位置不满意,此时可以重置音乐的缩放时间,使音乐返回至上一步的时间状态。下面介绍重置音乐缩放时间的操作方法。

步骤 01 在上一例的基础上,单击菜单栏中的"视图"|"缩放"|"缩放重置(时间)"命令,如图 4-14 所示。

图 4-14 单击"缩放重置（时间）"命令

步骤 02 执行操作后，即可重置音频轨道中音乐的时间，还原音乐的时间状态，如图4-15所示。

图 4-15 重置音频轨道中音乐的时间

4.2 了解编辑工具的使用方法

Audition 2022工作界面提供了移动工具、切断所选剪辑工具、滑动工具及时间选择工具来编辑音频文件。本节主要介绍使用音频编辑工具的操作方法。

4.2.1 运用移动工具移动音频文件

在Audition 2022工作界面中，运用移动工具 可以对音频文件进行移动操作。下面介绍运用移动工具移动音频文件的操作方法。

步骤 01 按【Ctrl+O】组合键，打开一个项目文件，如图4-16所示。

步骤 02 在工具栏中，选取移动工具 ，如图4-17所示。

图4-16 打开一个项目文件

图4-17 选取移动工具

步骤 03 选择轨道2中的音乐素材，按住鼠标左键并将其拖曳至轨道1中的合适位置，即可移动音乐素材，如图4-18所示。

图4-18 移动音乐素材

4.2.2 运用切断所选剪辑工具切割音频文件

在Audition 2022工作界面中，运用切断所选剪辑工具可以将一段音频文件切割为几部分，然后可以分别对各部分的音频进行编辑操作。下面介绍运用切断所选剪辑工具切割音频文件的操作方法。

步骤 01 按【Ctrl+O】组合键，打开一个项目文件，如图4-19所示。

步骤 02 在工具栏中，选取切断所选剪辑工具，如图4-20所示。

图4-19 打开一个项目文件

图4-20 选取切断所选剪辑工具

步骤 03 在轨道1中，将鼠标移至音乐的相应时间位置，单击鼠标左键，即可切割音乐素材，此时音乐素材的中间显示一条切割线，表示音乐已经被切断，如图4-21所示。

图4-21 切割音乐素材

步骤 04 选取移动工具，将切割后的第2段音乐移至轨道2中的合适位置，即可移动切割后的音乐素材，如图4-22所示。

图4-22 移动切割后的音乐素材

4.2.3 运用滑动工具移动音频文件

在Audition 2022工作界面中，运用滑动工具可以移动音频文件中的内容，该操作不会移动音频文件的整体位置。下面介绍运用滑动工具移动音乐内容的操作方法。

步骤 01 按【Ctrl+O】组合键，打开一个项目文件，如图4-23所示。

图4-23 打开一个项目文件

步骤 02 在工具栏中，选取滑动工具，如图4-24所示。

步骤 03 将鼠标移至音乐素材上,此时鼠标指针呈形状,按住鼠标左键并向右拖曳,将隐藏的音乐内容拖显出来,此时音频文件的声波有所变化,即可完成运用滑动工具移动音乐内容的操作,如图4-25所示。

图4-24 选取滑动工具

图4-25 使用滑动工具移动音乐内容

4.2.4 运用时间选择工具选择音频文件

在 Audition 2022 工作界面中,运用时间选择工具 可以选择音乐文件中的高音部分。下面介绍运用时间选择工具选择部分音乐的操作方法。

步骤 01 按【Ctrl+O】组合键,打开一段音频素材,在工具栏中选取时间选择工具 ,如图4-26所示。

步骤 02 将鼠标移至音频轨道中的合适位置,按住鼠标左键并向右拖曳,即可选择音乐中的相应部分,如图4-27所示。

图4-26 选取时间选择工具

图4-27 选择音乐中的相应部分

4.3 剪辑音频的操作方法

复制是简化音频编辑的有效方式之一,当编辑音频的过程中,有与上部分相同的音频部分时,就可以

使用复制功能来避免重复的编辑工作。此外，还可以对音频的区间进行剪切、裁剪及删除等剪辑操作。本节主要介绍剪辑音频的操作方法。

4.3.1 剪切歌曲中录错的音频片段

在Audition 2022工作界面中，可以使用剪切功能来编辑音频文件。剪切音频是指将片段从音频文件中剪切出来，被剪切的音频片段可以粘贴至其他的音频文件中进行应用。下面介绍剪切音频片段的操作方法。

步骤 01 按【Ctrl+O】组合键，打开一段音频素材，在"编辑器"窗口中选择需要剪切的音频片段，如图4-28所示。

步骤 02 在菜单栏中，单击"编辑"|"剪切"命令，如图4-29所示。

图4-28 选择需要剪切的音频片段

图4-29 单击"剪切"命令

> **温馨提示**
>
> 除上述方法可以剪切选择的音频片段外，用户还可以按【Ctrl+X】组合键，快速对音频片段进行剪切操作。

步骤 03 执行操作后，即可剪切选择的音频片段，如图4-30所示。

图4-30 剪切选择的音频片段

4.3.2 复制粘贴一个新的音频文件

在 Audition 2022 工作界面中，通过"粘贴到新文件"命令可以将复制的音频片段放置到一个新的空白音频文件中，方便对其进行单独编辑，下面介绍具体的操作方法。

步骤 01 按【Ctrl+O】组合键，打开一段音频素材，在"编辑器"窗口中选择需要复制的音频片段，如图 4-31 所示。

图 4-31 选择需要复制的音频片段

步骤 02 在菜单栏中，单击"编辑"|"复制"命令，复制选择的音频片段，单击"编辑"|"粘贴到新文件"命令，如图 4-32 所示。

步骤 03 执行操作后，❶即可将复制的音频片段粘贴到一个新的音频文件中；❷此时"编辑器"窗口的名称处将显示"未命名1*"，如图 4-33 所示。

图 4-32 单击"粘贴到新文件"命令

图 4-33 复制粘贴一个新的音频文件

4.3.3 根据主播需要裁剪音频片段

在 Audition 2022 工作界面中，主播可以根据需要对音频片段进行裁剪操作，使制作的音频更加符合主

播的需求。下面介绍裁剪音频片段的操作方法。

步骤 01 按【Ctrl+O】组合键,打开一段音频素材,在"编辑器"窗口中选择需要裁剪的音频片段,如图4-34所示。

图4-34 选择需要裁剪的音频片段

步骤 02 在菜单栏中,单击"编辑"|"裁剪"命令,如图4-35所示。
步骤 03 执行操作后,即可裁剪选择的音频片段,如图4-36所示。

图4-35 单击"裁剪"命令

图4-36 裁剪选择的音频片段

4.3.4 删除音频文件不讨喜的片段

在Audition 2022工作界面中,对于不喜欢的音频片段可以进行删除操作。下面介绍删除部分音频片段的操作方法。

步骤 01 按【Ctrl+O】组合键,打开一段音频素材,在"编辑器"窗口中选择需要删除的音频片段,如图4-37所示。

第 4 章 》17个剪辑技巧，让音乐更完美

图 4-37 选择需要删除的音频片段

步骤 02 单击鼠标右键，弹出快捷菜单，选择"删除"选项，如图4-38所示。
步骤 03 执行操作后，即可删除选择的音频片段，如图4-39所示。

图 4-38 选择"删除"选项

图 4-39 删除选择的音频片段

4.4 标记音频文件的内容

在Audition 2022软件中，可以为时间线上的音乐素材添加标记点。在编辑音乐的过程中，可以快速跳到上一个或下一个标记点，来查看所标记的音乐内容。本节主要介绍添加、修改及删除音频标记的操作方法。

4.4.1 在音频文件中添加提示标记

在音频的相应位置添加音频标记，可以起到提示的作用，下面介绍具体的操作方法。

步骤 01 按【Ctrl+O】组合键,打开一段音频素材,在"编辑器"窗口中定位时间线的位置,如图4-40所示。

图4-40 定位时间线的位置

步骤 02 在菜单栏中,单击"编辑"|"标记"|"添加提示标记"命令,如图4-41所示。

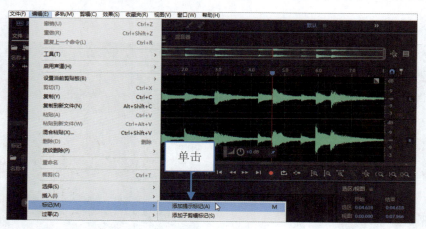

图4-41 单击"添加提示标记"命令

步骤 03 执行操作后,即可在时间线的位置添加一个提示标记,如图4-42所示。

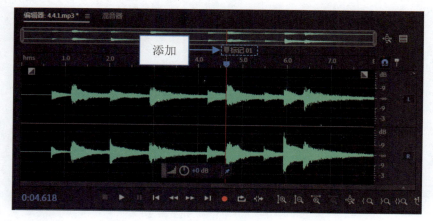

图4-42 添加一个提示标记

步骤 04 用同样的方法，在其他位置再次添加两个提示标记，如图4-43所示。

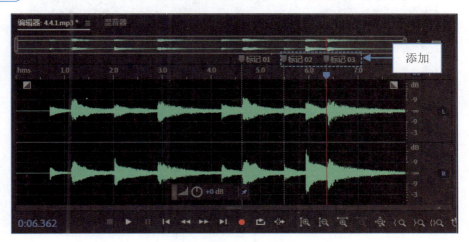

图4-43 再次添加两个提示标记

温馨提示

除上述方法可以添加提示标记外，还可以在定位时间线的位置后，按【M】键，快速添加提示标记。

4.4.2 修改系统中默认的标记名称

当主播在音频片段中添加标记后，如果觉得系统默认的标记名称不合适，此时可以根据需要对标记的名称进行重命名操作。下面介绍重命名音频标记的操作方法。

步骤 01 按【Ctrl+O】组合键，打开一段音频素材，如图4-44所示。

图4-44 打开一段音频素材

步骤 02 在"编辑器"窗口中，将鼠标移至第1个标记上，单击鼠标右键，弹出快捷菜单，选择"重命名标记"选项，如图4-45所示。

图 4-45 选择"重命名标记"选项

步骤 03 弹出"标记"面板,此时第 1 个标记的名称呈可编辑状态,如图 4-46 所示。

步骤 04 将标记名称更改为"1 响",然后按【Enter】键确认操作,如图 4-47 所示。

图 4-46　名称呈可编辑状态　　　　　　图 4-47　更改后的标记名称

步骤 05 此时,"编辑器"窗口中的第 1 个标记名称已被更改为"1 响",即可完成音频标记的重命名操作,如图 4-48 所示。

图 4-48　第 1 个标记名称更改后的效果

4.4.3　删除音频片段中不需要的标记

如果主播不再需要音频片段中的某个标记,此时可以对该音频标记进行删除操作。下面介绍删除选择的音频标记的操作方法。

步骤 01 按【Ctrl+O】组合键，打开一段音频素材，如图4-49所示。

图4-49 打开一段音频素材

步骤 02 在"编辑器"窗口中，将鼠标移至第2个音频标记上，单击鼠标右键，在弹出的快捷菜单中选择"删除标记"选项，如图4-50所示。

图4-50 选择"删除标记"选项

步骤 03 执行操作后，即可删除选择的音频标记，如图4-51所示。

图4-51 删除选择的音频标记

第 5 章 六个混音玩法，合成多轨音频

学习提示

在 Audition 2022 工作界面中，如果主播需要编辑多轨音频素材，首先需要在"编辑器"窗口中创建多条音频轨道。本章主要介绍添加与编辑混音轨道、合成多个配音文件及使用音乐节拍器等，希望大家可以熟练掌握音乐的合成技术。

本章重点导航

- 本章重点1——添加与编辑混音轨道
- 本章重点2——合成多个配音文件
- 本章重点3——使用音乐节拍器

第 5 章 》11个混音玩法，合成多轨音频

5.1 添加与编辑混音轨道

在Audition 2022软件中编辑多轨音频素材之前，首先需要创建多轨声道，包括单声道、立体声及5.1等。本节主要介绍创建多条混音轨道的操作方法。

5.1.1 添加单声道音轨

在Audition 2022软件中，通过"添加单声道音轨"命令可以添加一条单声道音轨，下面介绍具体的操作方法。

步骤 01 按【Ctrl+O】组合键，打开一个项目文件，如图5-1所示。

图5-1 打开一个项目文件

步骤 02 在菜单栏中，单击"多轨"|"轨道"|"添加单声道音轨"命令，如图5-2所示。

图5-2 单击"添加单声道音轨"命令

步骤 03 执行操作后，即可在"编辑器"窗口中添加一条单声道音轨，如图5-3所示。

067

图5-3 添加一条单声道音轨

步骤 04 ❶单击"默认立体声输入"右侧的三角按钮▶；❷在弹出的列表框中选择"单声道"选项；❸用户可以根据需要在弹出的子菜单中选择相应的单声道输入设备，如图5-4所示。执行操作后，即可完成单声道音轨的添加操作。

图5-4 选择相应的单声道输入设备

5.1.2 添加立体声音轨

在Audition 2022软件中，通过"添加立体声音轨"命令可以添加一条立体声音轨。当需要在混音项目中制作多个立体声音乐文件时，就需要添加立体声音轨。下面介绍在项目中添加立体声音轨的操作方法。

步骤 01 按【Ctrl+O】组合键，打开一个项目文件，如图5-5所示。

图5-5 打开一个项目文件

步骤 02 在菜单栏中,单击"多轨"|"轨道"|"添加立体声音轨"命令,即可在"编辑器"窗口中添加一条立体声音轨,如图5-6所示。

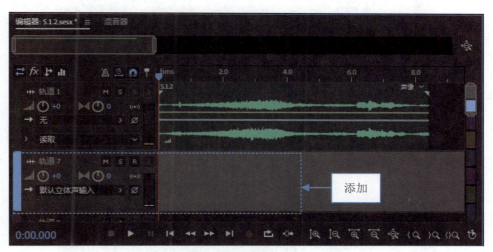

图5-6 添加一条立体声音轨

5.1.3 添加5.1音轨

在Audition 2022软件中,通过"添加5.1音轨"命令可以添加一条5.1音轨。当需要在混音项目中制作5.1音轨的音乐文件时,就需要添加5.1音轨。下面介绍在项目中添加5.1音轨的操作方法。

步骤 01 按【Ctrl+O】组合键,打开一个项目文件,如图5-7所示。

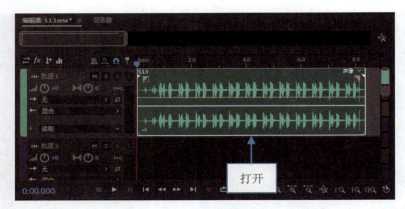

图5-7 打开一个项目文件

步骤 02 在菜单栏中,单击"多轨"|"轨道"|"添加5.1音轨"命令,即可在"编辑器"窗口中添加一条5.1音轨,如图5-8所示。

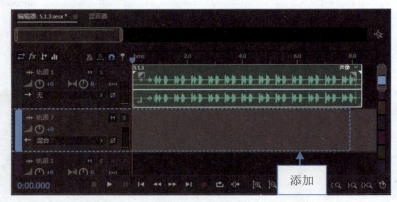

图5-8 添加一条5.1音轨

步骤 03 ❶单击"混合"右侧的三角按钮 ;❷在弹出的列表框中选择"5.1"|"默认"选项,如图5-9所示。

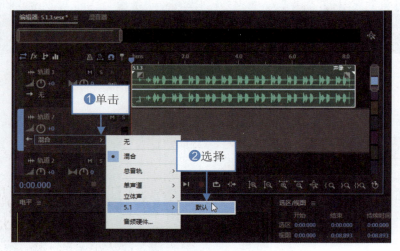

图5-9 选择"默认"选项

步骤 04 执行操作后,即可设置5.1环绕声输出方式,完成5.1音轨的添加操作,如图5-10所示。

图5-10 设置5.1环绕声输出方式

5.1.4 复制多条相同的轨道

在Audition 2022工作界面中，根据需要对已选择的轨道进行复制操作，可以提高制作多轨混音项目的效率。下面介绍复制所选轨道的操作方法。

步骤 01 按【Ctrl+O】组合键，打开一个项目文件，如图5-11所示。

图5-11 打开一个项目文件

步骤 02 在菜单栏中，单击"多轨"|"轨道"|"复制所选轨道"命令，即可复制已选择的轨道1音轨，如图5-12所示。

图5-12 复制已选择的轨道1音轨

5.1.5 删除不需要的音轨和音乐

在多轨编辑器中，删除轨道是比较常用的操作，可以根据需要对轨道中的音轨和音乐进行删除操作。在删除轨道的同时，轨道中的音乐也会被删除。下面介绍删除不需要的音轨和音乐的操作方法。

步骤 01 按【Ctrl+O】组合键，打开一个项目文件，选择轨道1音轨，如图5-13所示。

图5-13　选择轨道1音轨

步骤 02 在菜单栏中，单击"多轨"|"轨道"|"删除所选轨道"命令，即可删除选择的轨道1音轨，如图5-14所示。

图5-14　删除选择的轨道1音轨

5.2 合成多个配音文件

在Audition 2022工作界面中，可以将制作的多轨音乐文件混音为一个新的文件进行保存，对多段音乐

进行合成、混音操作。在操作过程中,不仅可以合成音频文件,还可以混音到新建的音轨中。

5.2.1 将音乐高潮部分混音为MP3

在多轨音乐中,可以选择音乐中的部分时间选区,然后将这部分时间选区混音为新文件进行保存。使用"时间选区"命令,可以将分离的多个音频片段进行合成输出。下面介绍对音乐中的时间选区进行缩混的操作方法。

步骤 01 按【Ctrl+O】组合键,打开一个项目文件,如图5-15所示。

图5-15 打开一个项目文件

步骤 02 在"编辑器"窗口中,选择需要混音为新文件的时间选区,如图5-16所示。

图5-16 选择需要混音为新文件的时间选区

> **温馨提示**
>
> 除上述方法外,还可以在"多轨"菜单下,依次按键盘上的【M】【S】键,将时间选区混音为新文件。

步骤 03 在菜单栏中，单击"多轨"|"将会话混音为新文件"|"时间选区"命令，即可将时间选区中的多轨音乐文件混音为一个新的单轨音频文件，如图5-17所示。

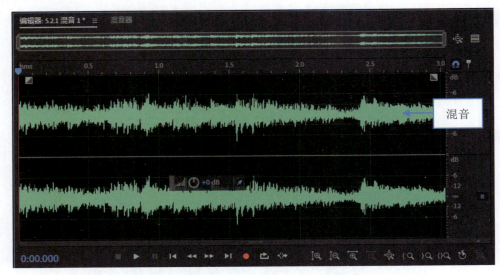

图5-17 将多轨音乐文件混音为一个新的单轨音频文件

5.2.2 将多段音乐合并为一个音乐文件

在Audition 2022工作界面中，还可以将多条音乐轨道中的音乐文件混音为一个新的单轨音乐文件。下面介绍将多段音乐合并为一个音乐文件的操作方法。

步骤 01 按【Ctrl+O】组合键，打开一个项目文件，如图5-18所示。

图5-18 打开一个项目文件

步骤 02 在菜单栏中，单击"多轨"|"将会话混音为新文件"|"整个会话"命令，即可将多轨中的多段音乐文件合并为一个新的音乐文件，如图5-19所示。

第 5 章 》11 个混音玩法，合成多轨音频

图 5-19　将多段音乐文件合并为一个新的音乐文件

5.2.3　将多段音乐合并到新的音轨中

在 Audition 2022 工作界面中，可以将音轨中已选择的所有音频片段混音到新建的音轨中，该操作主要是针对音轨进行的音乐合并。下面介绍将多段音乐合并到新的音轨中的操作方法。

步骤 01　按【Ctrl+O】组合键，打开一个项目文件，选择轨道 1，如图 5-20 所示。

图 5-20　选择轨道 1

步骤 02　在菜单栏中，单击"多轨"|"回弹到新建音轨"|"所选轨道"命令，如图 5-21 所示。

图 5-21　单击"所选轨道"命令

075

步骤 03 执行操作后，即可将选择的音轨音乐合并到新建的音轨中，如图5-22所示。

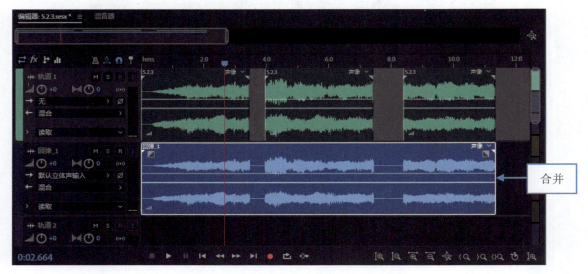

图5-22 将选择的音轨音乐合并到新建的音轨中

5.2.4 将多段音乐作为铃声进行合并

在Audition 2022工作界面中，可以将时间选区中已选择的素材进行内部混音，而时间选区中没有选择的素材则不进行内部混音。下面以将多段音乐作为铃声进行合并为例，介绍混音选区素材的操作方法。

步骤 01 按【Ctrl+O】组合键，打开一个项目文件，如图5-23所示，在"编辑器"窗口中选择需要进行内部混音的时间选区。

图5-23 打开一个项目文件

步骤 02 按住【Ctrl】键的同时，选择时间选区中需要进行内部混音的多段音乐文件，如图5-24所示。

图5-24 选择多段音乐文件

步骤 03 在菜单栏中，单击"多轨"|"回弹到新建音轨"|"时间选区内的所选剪辑"命令，即可将时间选区中已选择的多段音乐进行混音，如图5-25所示。

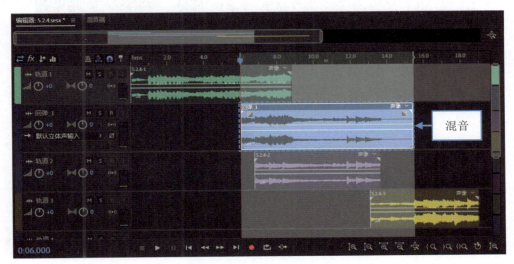

图5-25 将时间选区中已选择的多段音乐进行混音

使用音乐节拍器

在Audition 2022的多轨音乐制作中，还可以对音乐的节拍器进行设置，稳定的音乐节奏可以帮助用户在录音时更好地把握音调与音速。本节主要介绍启用与设置节拍器的操作方法，希望大家可以熟练掌握本节内容。

5.3.1 启用节拍器，把握音乐节奏

节拍器能在各种速度中发出一种稳定的机械式的节拍声音，通过"启用节拍器"命令可以启用Audition中的节拍器功能。如果主播对音乐的节奏感不强，此时在编辑多轨音乐时可以开启节拍器来帮助主播对准音乐的节奏。下面介绍在Audition 2022中开启节拍器功能的操作方法。

步骤 01 按【Ctrl+O】组合键，打开一个项目文件，如图5-26所示。

图5-26 打开一个项目文件

步骤 02 在菜单栏中，单击"多轨"|"节拍器"|"启用节拍器"命令，如图5-27所示。

图5-27 单击"启用节拍器"命令

步骤 03 执行操作后，在"编辑器"窗口中将显示一条节拍器轨道，如图5-28所示。

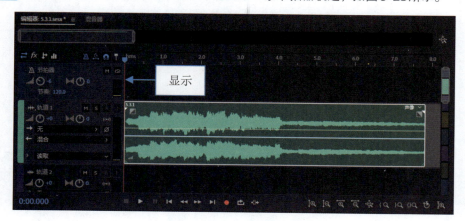

图5-28 显示一条节拍器轨道

5.3.2 选择一种合适的节拍器声音

Audition 2022工作界面提供了多种节拍器的声音供大家选择，大家可以多尝试几种不同的节拍器风格，看哪一种节拍器的声音自己听起来最有感觉。如果主播对当前Audition中的节拍器声音不满意，可以对节拍器的声音进行相应设置与更改操作，下面介绍具体的操作方法。

步骤 01 按【Ctrl+O】组合键，打开一个项目文件，如图5-29所示。

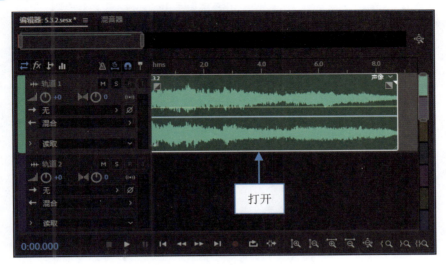

图5-29 打开一个项目文件

步骤 02 ❶在菜单栏中，单击"多轨"|"节拍器"|"更改声音类型"命令；❷在弹出的子菜单中可以根据需要选择相应的节拍器声音对应的选项，如图5-30所示。执行操作后，即可设置节拍器声音。

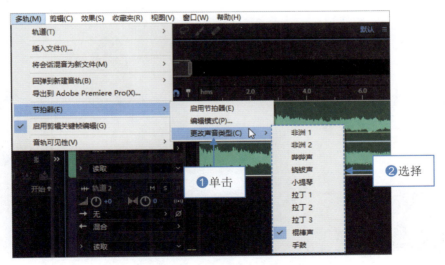

图5-30 选择相应选项

第 6 章 10种高级变调，制作网红声效

学习提示

我们在电视或电影中，经常会听到许多人声对话声音被进行了变调处理，如电视剧中的反派BOSS变声音效，听的时候有没有觉得很神奇，也想制作出类似的变声效果呢？本章主要介绍编辑多轨音乐并对音乐进行变调处理的方法。

本章重点导航

- 本章重点1——编辑多轨音乐
- 本章重点2——制作网红声效

6.1 编辑多轨音乐

在多轨编辑器中，对音乐进行编辑操作，可以使制作的音乐更加符合用户的需求，包括拆分音乐、对齐音乐、设置音乐增益及锁定时间等。本节主要介绍多轨音乐的基本编辑技巧。

6.1.1 将一段完整音乐拆分为两段

在Audition 2022工作界面中，使用"拆分"命令可以对多轨音乐进行快速拆分操作，将一段音乐拆分为两小段。下面介绍将一段完整音乐拆分为两段的操作方法。

步骤 01 按【Ctrl+O】组合键，打开一个项目文件，在"编辑器"窗口中定位时间线的位置，如图6-1所示。

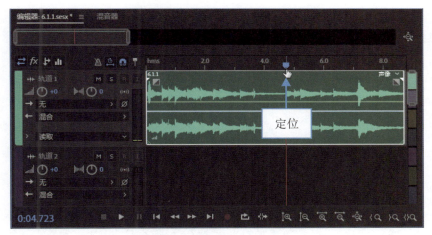

图6-1 定位时间线的位置

步骤 02 在菜单栏中，单击"剪辑"|"拆分"命令，即可拆分音频片段，选择拆分的后段音乐，如图6-2所示。

图6-2 选择拆分的后段音乐

步骤 03 按【Delete】键，即可删除拆分后的音频片段，如图6-3所示。

图6-3 删除拆分后的音频片段

6.1.2 自动对齐配音与原作品音频

在Audition 2022软件中，自动语音对齐是指将配音与原作品音频相匹配，重新生成新的音频文件。当主播根据原作品的音频风格重新录制了一段自己的声音，此时可以将原作品与新配的音频进行自动语音对齐操作，使两段音频相匹配。下面介绍将配音与原作品音频相匹配的操作方法。

步骤 01 按【Ctrl+O】组合键，打开一个项目文件，轨道1中为原作品的声音，轨道2中为后期重新录制的配音，按【Ctrl+A】组合键，全选两段音频，如图6-4所示。

图6-4 全选两段音频

步骤 02 在菜单栏中，单击"剪辑"|"自动语音对齐"命令，弹出"自动语音对齐"对话框，❶单击"参考剪辑"右侧的下三角按钮；❷在弹出的列表框中选择"6.1.2-1"选项；❸在下方选中"将对齐的剪辑添加到新建轨道中"复选框；❹单击"确定"按钮，如图6-5所示。

步骤 03 执行操作后，即可重新生成一段新的音频文件，已与原作品音频相匹配，如图6-6所示。

第 6 章 》10 种高级变调，制作网红声效

图6-5 单击"确定"按钮

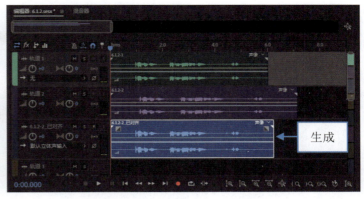

图6-6 重新生成一段新的音频文件

步骤 04 在"文件"面板中，显示了重新生成的、已对齐的音频文件，如图6-7所示。

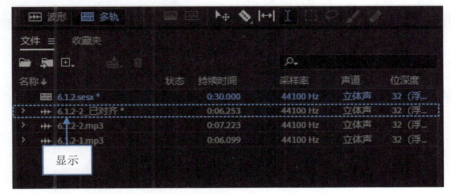

图6-7 显示了重新生成的、已对齐的音频文件

6.1.3 设置增益属性，调整音量大小

在Audition 2022工作界面中，通过"剪辑增益"命令设置素材的增益属性，可以更改音频的整体振幅，将音量调大或调小，下面介绍具体的操作方法。

步骤 01 按【Ctrl+O】组合键，打开一个项目文件，选择多轨音乐，如图6-8所示。

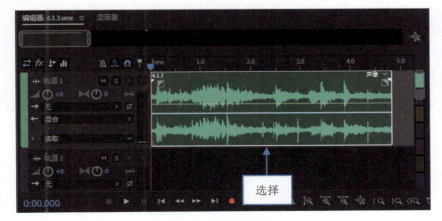

图6-8 选择多轨音乐

083

步骤 02 在菜单栏中，单击"剪辑"|"剪辑增益"命令，弹出"属性"面板，在"基本设置"选项区中，设置"剪辑增益"为15，并按【Enter】键确认，如图6-9所示。

步骤 03 执行操作后，即可设置音乐素材的增益属性，在轨道1的左下方，显示了刚设置的增益参数15.0dB，如图6-10所示，完成素材增益属性的设置。

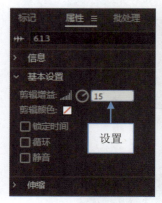

图6-9 设置"剪辑增益"为15　　　　　图6-10 显示了刚设置的增益参数

6.1.4 将不用编辑的音乐进行锁定

在Audition 2022工作界面中，使用"锁定时间"命令可以将音乐素材锁定在音频轨道上，锁定后的音乐素材不能进行移动操作。下面介绍将暂时不用编辑的音乐进行锁定的操作方法。

步骤 01 按【Ctrl+O】组合键，打开一个项目文件，在其中选择需要锁定的音频片段，如图6-11所示。

图6-11 选择需要锁定的音频片段

步骤 02 在菜单栏中，单击"剪辑"|"锁定时间"命令，即可锁定音乐素材的时间，此时被锁定的音频左下方将显示一个锁定标记，如图6-12所示。

图6-12 音频左下方将显示一个锁定标记

6.1.5 将已编辑的音频设置为静音

当用户不想更改音频的源文件属性，只想在多轨编辑器中将音频暂时调为静音时，可以使用"剪辑"菜单中的"静音"命令，将相应片段设置为静音。下面介绍将已编辑完成的音频片段设置为静音的操作方法。

步骤 01 按【Ctrl+O】组合键，打开一个项目文件，选择轨道1和轨道2中需要设置为静音的音频片段，如图6-13所示。

图6-13 选择需要设置为静音的音频片段

步骤 02 在菜单栏中，单击"剪辑"|"静音"命令，即可将选择的音频片段设置为静音，被静音后的音乐声波呈灰色显示，如图6-14所示。

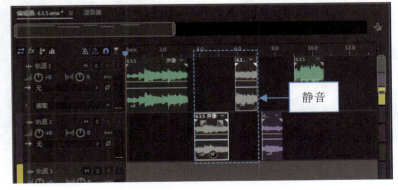

图6-14 将选择的音频片段设置为静音

6.2 制作网红声效

在Audition 2022软件的"效果"菜单下,提供了"时间与变调"效果器,该效果器中包括5种变调功能,如自动音调更正、手动音调更正、变调器、音高换档器及伸缩与变调等。使用这些效果器可以改变音频信号和速度,可以将一首歌曲进行转调而不改变速度、放慢主播讲话的速度而不改变音调等。

6.2.1 自动修整音频中的音调频率

当音频中的音调不太准确,需要进行更正与修整时,可以使用"自动音调更正"效果器对音频进行后期处理。下面介绍对音调进行自动更正的操作方法。

步骤 01 按【Ctrl+O】组合键,打开一个项目文件,如图6-15所示。

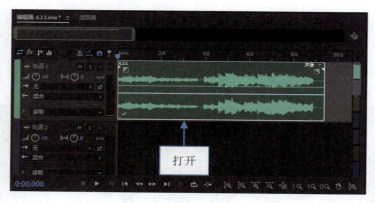

图6-15 打开一个项目文件

步骤 02 在菜单栏中,单击"效果"|"时间与变调"|"自动音调更正"命令,弹出"组合效果-自动音调更正"对话框,❶单击"预设"右侧的下三角按钮；❷在弹出的列表框中选择"细腻的人声更正"选项,如图6-16所示。

步骤 03 执行操作后,对话框中将显示相关的默认参数,可以更正声音中的人声音调,如图6-17所示。

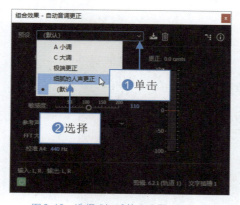

图6-16 选择"细腻的人声更正"选项

图6-17 显示相关的默认参数

步骤 04 单击"关闭"按钮,此时在"效果组"面板中显示了为音乐添加的"自动音调更正"效果器,如图6-18所示。

图6-18 显示添加的"自动音调更正"效果器

6.2.2 将女声变为厚重的男声音质

应用"手动音调更正"效果器时,用户可以在"编辑器"窗口中通过调整包络曲线来更改音频的音调。曲线越往上调,音质越具有童音效果;曲线越往下调,音质越厚重。下面介绍将女声变为厚重的男声音质的操作方法。

步骤 01　按【Ctrl+O】组合键,打开一个项目文件,如图6-19所示。

图6-19 打开一个项目文件

步骤 02　在轨道1中选择需要变调的声音,双击鼠标左键,进入波形编辑器,单击"效果"|"时间与变调"|"手动音调更正(处理)"命令,弹出"效果-手动音调更正"对话框,❶选中"曲线"复选框;❷单击"音调曲线分辨率"右侧的下三角按钮 ；❸在弹出的列表框中选择"4096"选项,如图6-20所示。

步骤 03　在"编辑器"窗口中,向下拖曳"调整音高"按钮 ,直至参数显示为-200,如图6-21

图6-20 选择"4096"选项

所示。将音高线往下调,可以加重声音的厚度。

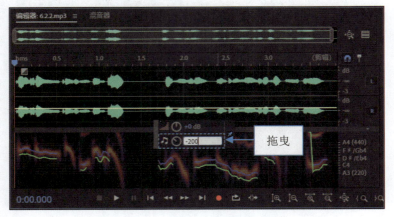

图6-21 向下拖曳"调整音高"按钮

步骤 04 将鼠标移至音频左侧的开始位置,在曲线上单击鼠标左键,添加一个关键帧,如图6-22所示。

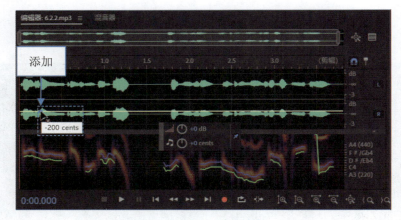

图6-22 添加一个关键帧

步骤 05 在右侧合适的位置,再次单击鼠标左键,添加第2个关键帧,并向下拖曳关键帧调整其位置,直至参数显示为-408,再次加重声音的厚度,如图6-23所示。

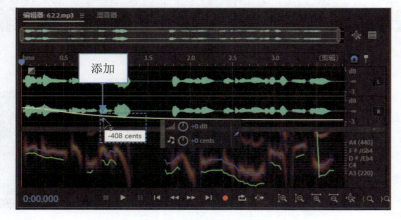

图6-23 添加第2个关键帧

第 6 章 》10种高级变调，制作网红声效

步骤 06 在右侧合适的位置，添加第3个关键帧，并向上拖曳关键帧调整其位置，直至参数显示为-257，调整声音的柔和度，如图6-24所示。

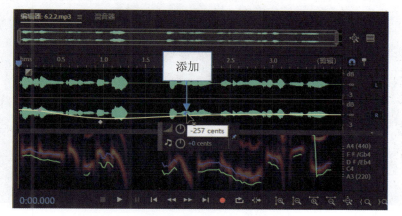

图6-24　添加第3个关键帧

步骤 07 在右侧合适的位置，添加第4个关键帧，并向下拖曳关键帧调整其位置，直至参数显示为-460，再次加重声音的厚度，使女声变调为男声，如图6-25所示。

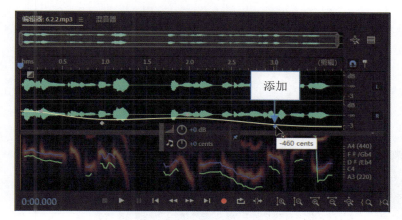

图6-25　添加第4个关键帧

步骤 08 各关键帧设置完成后，返回"效果-手动音调更正"对话框，单击"应用"按钮，如图6-26所示。

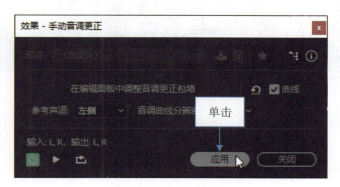

图6-26　单击"应用"按钮

步骤 09 在"编辑器"窗口中，单击"播放"按钮▶，试听女声变调为男声的音效，如图6-27所示。

089

图 6-27　试听女声变调为男声的音效

6.2.3 将主播声音调为古怪的音调

在 Audition 2022 软件中，使用"变调器"效果器对声音进行变调处理时，该效果器会随着时间改变节奏来改变声音的音调。下面介绍将主播声音调为古怪音调的操作方法。

步骤 01 按【Ctrl+O】组合键，打开一个项目文件，如图 6-28 所示。

步骤 02 在轨道 1 中选择需要变调的声音，双击鼠标左键，进入波形编辑器，单击"效果"|"时间与变调"|"变调器（处理）"命令，弹出"效果-变调器"对话框，❶ 单击"预设"右侧的下三角按钮 ；❷ 在弹出的列表框中选择"古怪"选项，如图 6-29 所示。

图 6-28　打开一个项目文件

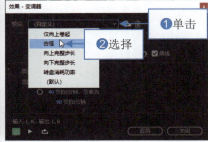

图 6-29　选择"古怪"选项

步骤 03 此时，❶ 在"音调"右侧的预览框中可以看到该预设模式的包络曲线样式；❷ 单击"重设包络关键帧"按钮 ，如图 6-30 所示。

步骤 04 执行操作后，即可清除包络曲线上的关键帧，在"编辑器"窗口中将鼠标移至曲线上，按住鼠标左键并向上拖曳，至 5.0 半音阶的位置释放鼠标左键，调整包络曲线的位置，如图 6-31 所示。

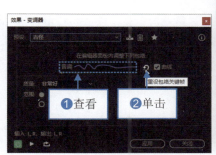

图6-30 单击"重设包络关键帧"按钮

图6-31 拖曳包络曲线调整位置

步骤 05 返回"效果-变调器"对话框，❶ 在"音调"右侧的预览框中显示了修改后的包络曲线样式；❷ 单击"应用"按钮，如图6-32所示。

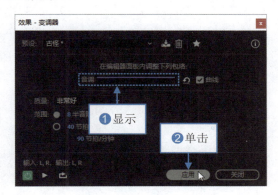

图6-32 单击"应用"按钮

步骤 06 此时，即可对声音进行变调处理，制作出古怪的音调，在"编辑器"窗口中可以查看音频的声波效果，如图6-33所示。

图6-33 查看音频的声波效果

> **温馨提示**
>
> 在"效果-变调器"对话框中,有5种预设的变调样式,用户可以根据需要选择相应的预设样式对声音进行变调处理。用户还可以在"质量"列表框中设置声音的质量属性,设置声音的音阶范围。

6.2.4 制作影视剧反派BOSS变声音效

在Audition 2022软件中,"音高换档器"效果器可以改变声音的音调,对声音进行实时变调操作,还能与效果组中的其他效果结合使用,使声音的变调更加自然。下面介绍制作影视剧反派BOSS变声音效的操作方法。

步骤 01 按【Ctrl+O】组合键,打开一个项目文件,如图6-34所示。

图6-34 打开一个项目文件

步骤 02 在轨道1中选择需要变调的声音,双击鼠标左键,进入波形编辑器,单击"效果"|"时间与变调"|"音高换档器"命令,弹出"效果-音高换档器"对话框,❶单击"预设"右侧的下三角按钮 ;❷在弹出的列表框中选择"黑魔王"选项,如图6-35所示。

步骤 03 此时,❶对话框中显示了"黑魔王"预设的相关参数;❷单击"应用"按钮,如图6-36所示。

图6-35 选择"黑魔王"选项

图6-36 单击"应用"按钮

步骤 04 执行操作后，即可对声音进行变调处理，声波上增加了一些细微的声波，使声音变得更加厚重，返回多轨编辑器，单击"播放"按钮，试听影视剧中反派BOSS的变声音效，如图6-37所示。

图6-37 单击"播放"按钮

6.2.5 制作主播快节奏的说话声音

在Audition 2022软件中，使用"伸缩与变调"效果器可以改变声音的信号、节奏，制作出快节奏或慢节奏的声音效果，使声音变速不变调。下面介绍制作主播快节奏说话声音的操作方法。

步骤 01 按【Ctrl+O】组合键，打开一个项目文件，如图6-38所示。

图6-38 打开一个项目文件

步骤 02 在轨道1中音频上双击鼠标左键，进入波形编辑器，单击"效果"|"时间与变调"|"伸缩与变调(处理)"命令，弹出"效果-伸缩与变调"对话框，❶单击"预设"右侧的下三角按钮；❷在弹出的列表框中选择"加速"选项，如图6-39所示。

步骤 03 此时，❶对话框中显示了"加速"预设的相关参数，在原来音频时长的基础上少了4秒左右；❷单击"应用"按钮，如图6-40所示。

图6-39 选择"加速"选项

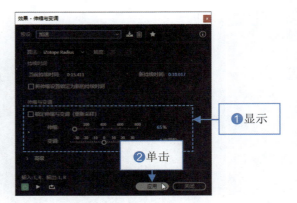
图6-40 单击"应用"按钮

步骤 04 执行操作后,即可开始应用"伸缩与变调"效果器对声音进行变调处理,返回多轨编辑器,可以看到声波的长度有所变化,因为声音加速后,对原作品的音质进行了压缩处理,变调后的声音语速加快了许多,单击"播放"按钮,试听快节奏的说话声音效果,如图6-41所示。

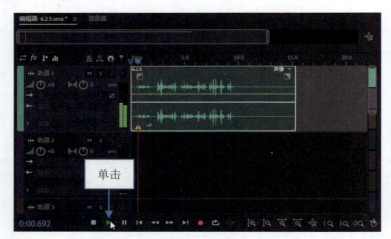
图6-41 单击"播放"按钮

第 7 章

8个消音技巧，消除音频杂质

学习提示

主播在录制歌曲、有声书或语音旁白时，由于声音受到周围环境的影响，可能出现杂音、噪声、嗡嗡声等，也有可能由于嗓子的问题出现爆音、嘶声、口水声，此时需要对这些录制的声音进行后期处理，消除声音中的杂音，使音效更加完美。

本章重点导航

- 本章重点1——对人声进行消音处理
- 本章重点2——使用效果器处理音频

7.1 对人声进行消音处理

主播在进行有声书配音、翻唱音乐或录制语音旁白的过程中，可以通过 Audition 中的声音特效对翻唱的音质或语音旁白进行后期处理，如消除杂音、碎音、爆音及删除歌曲中的静音等。本节主要介绍对翻唱的音乐、录制的人声进行消音处理的操作方法。

7.1.1 消除音频中的杂音和碎音

在 Audition 2022 软件中，"杂音降噪器"效果器可以侦测并删除无线麦克风、唱片和其他音源的杂音与爆裂声。当主播将语音旁白录制完成后，在播放的过程中如果觉得声音中有杂音或碎音，此时可以通过"杂音降噪器"效果器对声音进行后期处理。下面介绍消除音频中的杂音和碎音的操作方法。

步骤 01 按【Ctrl+O】组合键，打开一段音频素材，如图 7-1 所示。

图 7-1 打开一段音频素材

步骤 02 在菜单栏中，单击"效果"|"诊断"|"杂音降噪器（处理）"命令，如图 7-2 所示。

图 7-2 单击"杂音降噪器（处理）"命令

步骤 03 执行操作后，弹出"诊断"面板，❶单击"扫描"按钮，扫描音频中的杂音；❷面板底部会提示检测到的问题个数，如图7-3所示。

步骤 04 ❶单击"全部修复"按钮；❷面板底部会提示已修复的问题个数，如图7-4所示。

图7-3 提示检测到的问题个数

图7-4 提示已修复的问题个数

步骤 05 ❶单击"清除已修复项"按钮，清除已修复的问题；❷面板底部提示还有一些声音问题未修复；❸单击"全部修复"按钮，如图7-5所示。

步骤 06 执行操作后，即可完成所有杂音问题的修复操作，如图7-6所示。

图7-5 单击"全部修复"按钮

图7-6 完成所有杂音问题的修复操作

7.1.2 修复声音中的失真部分

当声音中出现爆音或失真的情况时，可以使用"爆音降噪器"效果器进行声音的修复操作。在Audition 2022软件中，"爆音降噪器"效果器可以修复声音中的失真部分，降低声音中的爆音音效，使声音播放起来更加自然。下面介绍修复声音中的失真部分的操作方法。

步骤 01 按【Ctrl+O】组合键，打开一段音频素材，如图7-7所示。

图7-7 打开一段音频素材

步骤 02 在菜单栏中，单击"效果"|"诊断"|"爆音降噪器（处理）"命令，弹出"诊断"面板，❶单击"扫描"按钮，扫描音频中失真的声音；❷提示检测到5个问题；❸单击"全部修复"按钮进行问题修复；❹提示5个问题已修复，如图7-8所示。执行操作后，关闭"诊断"面板即可。

图7-8 修复扫描的5个问题

7.1.3 智能识别并自动删除静音部分

在Audition 2022软件中，"删除静音"效果器用于识别声音中的静音部分，并将其进行删除操作。如果不希望录制的声音中有太多静音停顿，可以使用"删除静音"效果器将声音中的静音全部清除，下面介绍具体的操作方法。

步骤 01 按【Ctrl+O】组合键，打开一段音频素材，如图7-9所示。

第 7 章 》8个消音技巧，消除音频杂质

图7-9 打开一段音频素材

步骤 02 在菜单栏中，单击"效果"|"诊断"|"删除静音（处理）"命令，弹出"诊断"面板，❶单击"预设"右侧的下三角按钮；❷在弹出的列表框中选择"修剪短暂数字误差"选项，如图7-10所示。

步骤 03 ❶单击"扫描"按钮；❷提示检测到33个问题；❸单击"全部删除"按钮，如图7-11所示。

图7-10 选择"修剪短暂数字误差"选项

图7-11 单击"全部删除"按钮

步骤 04 执行操作后，即可诊断检测到的问题，提示33个问题已修复，如图7-12所示。

步骤 05 关闭"诊断"面板，在"编辑器"窗口的音频轨道中，所有的静音已被全部删除，如图7-13所示。

图7-12 修复扫描的33个问题

图7-13 所有的静音已被全部删除

> **温馨提示**
>
> 在 Audition 2022 的"诊断"面板中，提供了多种删除静音的预设模式，大家可以根据实际需要选择相应的预设模式来扫描音频中的静音。单击"诊断"面板中的"删除预设"按钮，可以删除软件预设的模式。单击"诊断"面板中的"设置"按钮，可以设置扫描音频时的静音与音频的电平属性。

7.2 使用效果器处理音频

在 Audition 2022 软件中，结合降噪与修复两种强大的功能，可以修复大量的音频问题。在"降噪/恢复"类效果器中，包括捕捉噪声样本、降噪、自适应降噪、自动咔嗒声移除、自动相位校正、消除嗡嗡声及降低嘶声等效果器。本节主要介绍运用"降噪/恢复"类效果器处理音频的操作方法。

7.2.1 降低录音带中的嘶嘶声

在 Audition 2022 软件中，"降低嘶声"效果器可以减少如音频录音带、唱片或麦克风音源的嘶声。"降低嘶声"效果器可以大量降低一个频率范围的振幅，在频率范围内超过门限的音频将保持不变；如果音频背景有持续的嘶声，嘶声可以被完全删除。下面介绍降低录音带中的嘶嘶声的操作方法。

步骤 01 按【Ctrl+O】组合键，打开一段音频素材，如图7-14所示。

图7-14 打开一段音频素材

步骤 02 在菜单栏中，单击"效果"|"降噪/恢复"|"降低嘶声（处理）"命令，弹出"效果-降低嘶声"对话框，❶单击"预设"右侧的下三角按钮，❷在弹出的列表框中选择"高"选项，如图7-15所示。

步骤 03 设置好预设模式后，在上方预览框的中间区域单击鼠标左键，❶添加一个关键帧，并向下拖曳关键帧的位置，调整噪声基准；❷单击"应用"按钮，如图7-16所示。

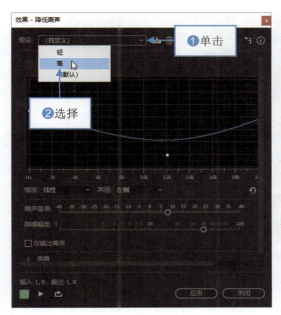
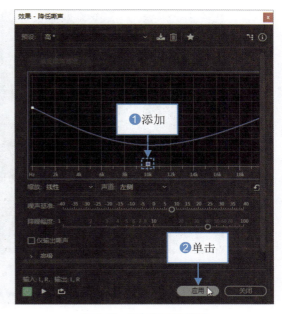

图7-15 选择"高"选项　　　　　　　图7-16 单击"应用"按钮

步骤 04　执行操作后，即可处理音频文件中的嘶嘶声，使声音听起来更加流畅、舒服，此时音频的声波也有所变化，音频中间的嘶声声波已被清除干净了，如图7-17所示。

图7-17 处理音频文件中的嘶嘶声

7.2.2 消除声音或歌曲中的口水声

当音频中出现口水声时，我们需要通过污点修复画笔工具对音频进行后期处理，消除口水声。需要注意的是，与音频伸缩功能一样，使用污点修复画笔工具的"擦除"操作也会对音频的质量造成损害，所以用户要尽量减少使用的次数，不要过度使用。下面介绍消除声音或歌曲中的口水声的操作方法。

步骤 01　按【Ctrl+O】组合键，打开一段音频素材，音频的开头部分有一些细碎的声音，这些就是口水声的声波，如图7-18所示。

图7-18 打开一段音频素材

步骤 02 单击"显示频谱频率显示器"按钮，进入频谱频率显示模式，口水声的形态一般显示为微小的条形色块，往往和人声的主要频率呈分离的状态，如图7-19所示。

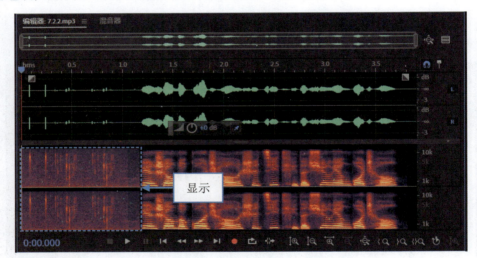

图7-19 口水声的形态一般显示为微小的条形色块

步骤 03 在工具栏中，选取污点修复画笔工具，如图7-20所示。

图7-20 选取污点修复画笔工具

第 7 章 》8 个消音技巧，消除音频杂质

步骤 04 在"编辑器"窗口中，找到口水声所在的位置，按住鼠标左键并拖曳，进行涂抹和修复，如图 7-21 所示。

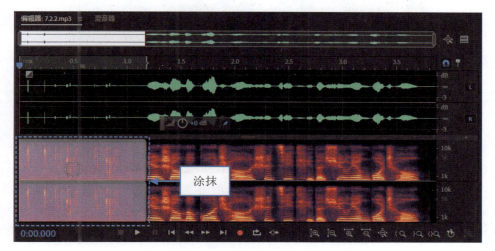

图 7-21　按住鼠标左键并拖曳进行涂抹和修复

步骤 05 释放鼠标左键，即可将音频文件中的口水声擦除，再次单击"显示频谱频率显示器"按钮 ，返回单轨编辑器，此时音频的开头部分的细碎声波已经没有了，表示口水声已被消除干净，如图 7-22 所示。

图 7-22　清除口水声后的声波效果

7.2.3　消除黑胶唱片中的裂纹声和静电声

在 Audition 2022 软件中，如果需要快速消除黑胶唱片中的裂纹声和静电声，可以使用"自动咔嗒声移除"效果器，该效果器可以纠正大面积的音频或单个的咔嗒声与爆裂声。下面介绍消除黑胶唱片中的裂纹声和静电声的操作方法。

步骤 01 按【Ctrl+O】组合键，打开一段音频素材，音频中除人物说话的声音外，还有电话的铃声，如图 7-23 所示。

103

图7-23　打开一段音频素材

步骤 02 在菜单栏中，单击"效果"|"降噪/恢复"|"自动咔嗒声移除"命令，弹出"效果-自动咔嗒声移除"对话框，❶设置相应的预设模式和参数；❷单击"应用"按钮，即可去除咔嗒声，如图7-24所示。

图7-24　单击"应用"按钮

7.2.4　自动移除声音中的爆音

在Audition 2022软件中，"咔嗒声/爆音消除器"效果器主要用来去除声音中的麦克风爆音、咔嗒声、轻微嘶声及噼啪声等。下面介绍自动移除声音中的爆音的操作方法。

步骤 01 按【Ctrl+O】组合键，打开一段音频素材，如图7-25所示。

图7-25　打开一段音频素材

步骤 02 在菜单栏中,单击"效果"|"降噪/恢复"|"咔嗒声/爆音消除器(处理)"命令,弹出"效果-咔嗒声/爆音消除器"对话框,单击"扫描所有电平"按钮,如图7-26所示。

步骤 03 执行操作后,即可重新扫描音频中的咔嗒声与爆音,❶ 并在"检测图表"预览框中显示检测与拒绝曲线信息;❷ 设置相应的参数;❸ 单击"应用"按钮,如图7-27所示。

图7-26 单击"扫描所有电平"按钮

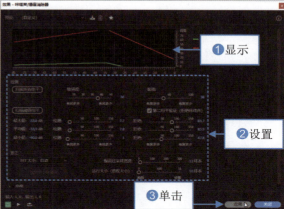
图7-27 单击"应用"按钮

步骤 04 执行操作后,即可处理音频文件中的咔嗒声和麦克风爆音,并显示音频的处理进度,如图7-28所示,待音频文件处理完成后即可。

图7-28 显示音频的处理进度

7.2.5 自动校正声音的相位,还原音质

在Audition 2022软件中,"自动相位校正"效果器主要用来解决磁头错位、立体声麦克风放置不正确,以及许多与其他相位有关的问题。

应用"自动相位校正"效果器的方法很简单,只需单击"效果"|"降噪/恢复"|"自动相位校正"命令,即可弹出"效果-自动相位校正"对话框,其中各主要选项含义如下。

☆ **"全局时间变换"复选框**：选中该复选框，将激活左声道变换和右声道变换功能，可以应用一个统一的相位变换到所有选定的音频区间中。

☆ **"时间分辨率"列表框**：在该列表框中，选择相应的选项，可以指定音频中每个处理的时间间隔的毫秒数。较小的数值将提高准确性，较大的数值将提高性能。

☆ **"响应性"列表框**：在该列表框中，选择相应的选项，可以确定整体处理速度。慢速设置可提高准确性，快速设置可提高性能。

下面介绍自动校正声音的相位，还原音质的操作方法。

步骤 01 按【Ctrl+O】组合键，打开一段音频素材，如图7-29所示。

图7-29 打开一段音频素材

步骤 02 在菜单栏中，单击"效果"|"降噪/恢复"|"自动相位校正"命令，弹出"效果-自动相位校正"对话框，❶选中"全局时间变换"复选框；❷设置"左声道变换"为219.59微秒、"右声道变换"为-233.11微秒、"时间分辨率"为3.0、"声道"为两者、"分析大小"为2048；❸单击"应用"按钮，如图7-30所示。

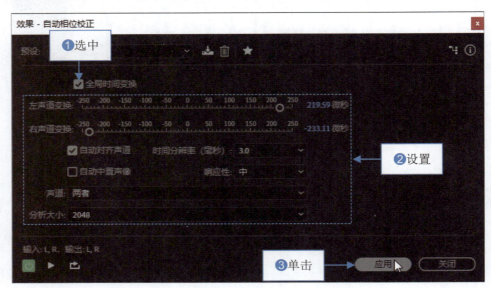

图7-30 单击"应用"按钮

步骤 03 执行操作后，即可自动校正声音的相位，声波有微小变化，如图7-31所示。

图7-31　自动校正声音的相位

第 8 章

5 种降噪方法，让音质变纯粹

学习提示

在 Audition 2022 软件中，主播在录制歌曲或语音旁白时，可能会出现一些杂音和噪声，此时就需要对这些声音进行后期处理。本章主要介绍对人声进行降噪处理的方法，使制作的声音更加动听与专业，希望大家熟练掌握本章内容。

本章重点导航

- 本章重点1——对人声进行降噪处理
- 本章重点2——应用"降噪/恢复"效果器

8.1 对人声进行降噪处理

每次录音都会有杂音，可以通过Audition对声音进行后期剪辑来优化声音。本节主要介绍采集人声中的噪声样本、对人声噪声进行降噪处理及处理音源中的主机隆隆声的操作方法。

8.1.1 采集人声中的噪声样本

在Audition 2022软件中，捕捉噪声样本是采集整段音乐中的所有噪声文件。在降噪之前，首先需要采集音乐中的噪声样本，这样才能对声音进行降噪处理。下面介绍采集人声中的噪声样本的操作方法。

步骤 01 按【Ctrl+O】组合键，打开一段音频素材，全选音频素材，如图8-1所示。

图8-1 全选音频素材

步骤 02 在菜单栏中，单击"效果"|"降噪/恢复"|"捕捉噪声样本"命令，如图8-2所示。执行操作后，即可采集人声中的噪声样本信息。

图8-2 单击"捕捉噪声样本"命令

8.1.2 对人声噪声进行降噪处理

在Audition 2022软件中,"降噪"效果器可以显著降低背景和宽带噪声,而不影响信号质量。"降噪"效果器可以消除音乐中的噪声,包括磁带咝咝声、麦克风的背景噪声、电源线的嗡嗡声,或者整个音频波形中持续的任何噪声。下面介绍对人声噪声进行降噪处理的操作方法。

步骤 01 按【Ctrl+O】组合键,打开一段音频素材,如图8-3所示。

图8-3 打开一段音频素材

步骤 02 全选音频素材,在菜单栏中单击"效果"|"降噪/恢复"|"降噪(处理)"命令,如图8-4所示。

图8-4 单击"降噪(处理)"命令

步骤 03 弹出"效果-降噪"对话框,❶在下方设置"降噪"为80%、"降噪幅度"为6dB;❷单击"应用"按钮,如图8-5所示。

步骤 04 执行操作后,即可处理音频噪声,在"编辑器"窗口中单击"播放"按钮▶,试听音频效果,如图8-6所示。

第 8 章 》5种降噪方法，让音质变纯粹

图8-5 单击"应用"按钮

图8-6 单击"播放"按钮

> **温馨提示**
>
> 除上述方法可以执行"降噪"命令外，还可以按【Ctrl+Shift+P】组合键，快速执行该命令。在"效果-降噪"对话框中，用户还可以在上方窗格的曲线上添加相应的关键帧，并调整关键帧的位置来设置降噪的参数。

8.1.3 处理音源中的主机隆隆声

使用麦克风录制声音时，如果开启了系统"麦克风加强"功能，此时录制出来的声音会有主机的隆隆声，或者机箱风扇的声音。下面介绍使用"自适应降噪"效果器处理音源中的主机隆隆声的操作方法。

步骤 01 按【Ctrl+O】组合键，打开一段音频素材，如图8-7所示。

图8-7 打开一段音频素材

步骤 02 在菜单栏中，单击"效果"|"降噪/恢复"|"自适应降噪"命令，如图8-8所示。

步骤 03 弹出"效果-自适应降噪"对话框，❶ 单击"预设"右侧的下三角按钮；❷ 在弹出的列表框中选择"强降噪"选项，如图8-9所示。

图8-8 单击"自适应降噪"命令

图8-9 选择"强降噪"选项

步骤 04 ❶ 设置相应参数；❷ 单击"应用"按钮，如图8-10所示。

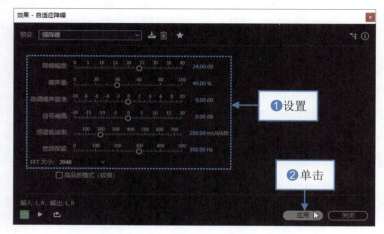

图8-10 单击"应用"按钮

步骤 05 执行操作后，即可运用自适应降噪处理音频的噪声，通过声波可以发现噪声降低了很多，如图8-11所示。

图8-11 运用自适应降噪处理音频的噪声

> **温馨提示**
>
> 在"效果-自适应降噪"对话框中，各主要选项含义如下。
> ❶ 降噪幅度：该选项用于确定降噪的级别，参数在6~30dB之间效果最佳。
> ❷ 噪声量：表示该音频中所包含的原始音频与噪声的百分比。
> ❸ 微调噪声基准：将音频中的噪声基准手动调整到自动计算的噪声基准之上或之下。
> ❹ 信号阈值：将音频中的阈值手动调整到自动计算的阈值之上或之下。
> ❺ 频谱衰减率：设置该数值，可以实现更大程度地降噪，使音频失真减少。
> ❻ 宽频保留：保留介于指定的频段与找到的失真之间的所需音频，更低的参数设置可去除更多噪声。

8.2 应用"降噪/恢复"效果器

在Audition 2022软件中，降噪的修复功能很强大。在"降噪/恢复"类效果器中，包括很多的降噪方法。本节主要介绍降噪处理及减少混响的操作方法。

8.2.1 降噪处理

使用"降噪"效果器可以对音频进行降噪处理，下面介绍具体的操作方法。

步骤 01 按【Ctrl+O】组合键，打开一段音频素材，如图8-12所示。

图8-12 打开一段音频素材

步骤 02 在菜单栏中，单击"效果"|"降噪/恢复"|"降噪"命令，如图8-13所示。

图8-13 单击"降噪"命令

步骤 03 弹出"效果-降噪"对话框，❶单击"预设"右侧的下三角按钮 ；❷在弹出的列表框中选

择"强降噪"选项，如图8-14所示。

步骤 04 ❶设置相应参数；❷单击"应用"按钮，如图8-15所示。

图8-14 选择"强降噪"选项

图8-15 单击"应用"按钮

步骤 05 执行操作后，即可运用"降噪"效果器处理音频，在"编辑器"窗口中单击"播放"按钮▶，试听音频效果，如图8-16所示。

图8-16 单击"播放"按钮

8.2.2 减少混响

使用"减少混响"效果器可以减少音频中的混响，下面介绍具体的操作方法。

步骤 01 按【Ctrl+O】组合键，打开一段音频素材，如图8-17所示。

图8-17 打开一段音频素材

步骤 02 在菜单栏中,单击"效果"|"降噪/恢复"|"减少混响"命令,如图8-18所示。

图8-18 单击"减少混响"命令

步骤 03 弹出"效果-减少混响"对话框,❶单击"预设"右侧的下三角按钮 ；❷在弹出的列表框中选择"强混响减低"选项,如图8-19所示。

步骤 04 ❶设置相应参数;❷单击"应用"按钮,如图8-20所示。

第 8 章 » 5种降噪方法，让音质变纯粹

图8-19 选择"强混响减低"选项

图8-20 单击"应用"按钮

步骤 05 执行操作后，即可减少混响，在"编辑器"窗口中单击"播放"按钮，试听音频效果，如图8-21所示。

图8-21 单击"播放"按钮

117

第 9 章　13种歌曲特效，优化主播声音

学习提示

在 Audition 2022 软件中，如果希望自己录制的音频更加完美、动听、有磁性，可以对音乐和人声进行相应的后期处理，本章主要介绍声音后期美化处理技巧。

本章重点导航

- 本章重点1——声效处理让音质更加动人
- 本章重点2——制作声音延迟与回声效果
- 本章重点3——制作空间混响与合成音效

9.1 声效处理让音质更加动人

在 Audition 2022 软件中，主播可以通过"振幅与压限"效果器中的音效对音频声波进行后期处理，包括增幅、声道混合器、消除齿音、强制限幅、多频段压缩器、淡化包络及增益包络等效果器，且仅在单轨波形编辑器中使用。本节主要介绍音频声效的基本处理方法。

9.1.1 提升音量制作广播级声效

在 Audition 2022 软件中，"增幅"效果器常用于提升或衰减音频素材的信号，可以将音量调大或调小处理。下面介绍通过"增幅"效果器提升音量制作广播级声效的操作方法。

步骤 01 按【Ctrl+O】组合键，打开一段音频素材，如图 9-1 所示。

图 9-1　打开一段音频素材

步骤 02 在菜单栏中，单击"效果"|"振幅与压限"|"增幅"命令，如图 9-2 所示。

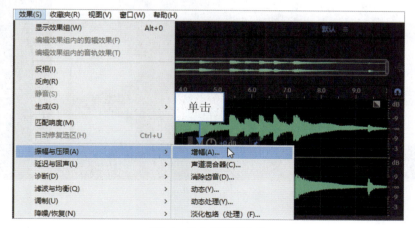

图 9-2　单击"增幅"命令

步骤 03 弹出"效果-增幅"对话框，❶单击"预设"右侧的下三角按钮 ；❷在弹出的列表框中选择"+10dB 提升"选项；❸在"增益"选项区中将显示相应的预设参数，表示将音频的音量提升 10dB；❹单

击"应用"按钮,如图9-3所示。

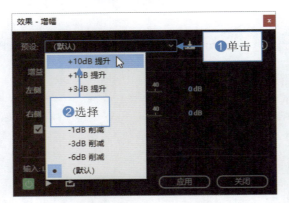 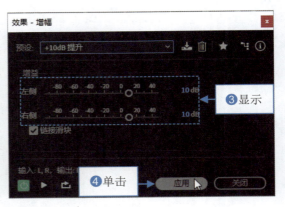

图9-3 单击"应用"按钮

> **温馨提示**
>
> 在Audition 2022软件中,如果需要降低音频的音量,只需在"预设"列表框中,选择相应的音量削减选项即可。用户还可以在"增益"选项区中,向左拖曳"左侧"与"右侧"的滑块,来降低音频的音量属性。

步骤 04 执行操作后,即可提升音频的音量,此时"编辑器"窗口中的音频声波将被放大,如图9-4所示。

图9-4 提升音频的音量

9.1.2 改变声音左右声道的音质

"声道混合器"效果器可以改变立体声或环绕声声道的平衡,明显改变声音位置、纠正不匹配的音量或

解决相位问题。下面介绍通过"声道混合器"效果器改变声音左右声道的操作方法。

步骤 01 按【Ctrl+O】组合键，打开一段音频素材，如图9-5所示。

图9-5　打开一段音频素材

步骤 02 在菜单栏中，单击"效果"|"振幅与压限"|"声道混合器"命令，弹出"效果-通道混合器"对话框，❶单击"预设"右侧的下三角按钮；❷在弹出的列表框中选择"互换左右声道"选项，如图9-6所示。

图9-6　选择"互换左右声道"选项

步骤 03 单击"应用"按钮，即可互换音频的左右声道，在"编辑器"窗口中可以查看音频的声波效果，如图9-7所示。

图9-7　查看音频的声波效果

9.1.3 防止翻唱的声音过大而失真

在Audition 2022软件中，"强制限幅"效果器可以大大衰减在指定门限以上增强的音频，通常情况下，它与输入提升一起应用限制，是增加整体音量而避免失真的一种技术。

如果用户觉得翻唱的声音过大，或者翻唱的声音比较小希望调大，但是不能高于指定阈值的音频限幅时，可以使用"强制限幅"效果器对声音进行处理，通过输入增强施加限制，这是一种可提高整体音量同时避免声音扭曲的方法。下面介绍使用"强制限幅"效果器处理声音文件的操作方法。

步骤 01 按【Ctrl+O】组合键，打开一段音频素材，如图9-8所示。

图9-8 打开一段音频素材

步骤 02 在菜单栏中，单击"效果"|"振幅与压限"|"强制限幅"命令，弹出"效果-强制限幅"对话框，❶单击"预设"右侧的下三角按钮；❷在弹出的列表框中选择"限幅-.1dB"选项，如图9-9所示。

步骤 03 执行操作后，❶将显示"限幅-.1dB"预设的相关参数；❷单击"应用"按钮，如图9-10所示。

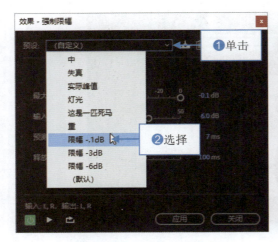

图9-9 选择"限幅-.1dB"选项

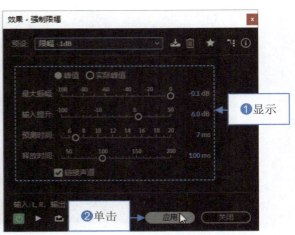

图9-10 单击"应用"按钮

> **温馨提示**
>
> 在"效果-强制限幅"对话框中,"链接声道"是指链接所有声道的响度,保持立体声或环绕声的平衡。

步骤 04 执行操作后,即可运用"强制限幅"效果器处理音频,在"编辑器"窗口中可以查看处理后的声波效果,如图9-11所示。

图9-11 查看处理后的声波效果

9.1.4 对主播的声音进行优化与处理

在Audition 2022软件中,"语音音量级别"效果器是优化对话、平均音量与消除背景噪声的一种压缩器,常用于处理人声对话声音。下面介绍通过"语音音量级别"效果器对主播的声音进行优化与处理的操作方法。

步骤 01 按【Ctrl+O】组合键,打开一段音频素材,如图9-12所示。

图9-12 打开一段音频素材

步骤 02 在菜单栏中，单击"效果"|"振幅与压限"|"语音音量级别"命令，弹出"效果-语音音量级别"对话框，❶单击"预设"右侧的下三角按钮；❷在弹出的列表框中选择"强烈"选项，如图9-13所示。

步骤 03 执行操作后，❶将显示"强烈"预设的相关参数；❷单击"应用"按钮，如图9-14所示。

图9-13 选择"强烈"选项　　　　图9-14 单击"应用"按钮

步骤 04 执行操作后，即可运用"语音音量级别"效果器处理音乐的波形，在"编辑器"窗口中可以查看处理后的声波效果，如图9-15所示。

图9-15 查看处理后的声波效果

9.1.5 主播说话时让音乐音量自动变小

在Audition 2022软件中，当用户希望音频中主播说话时让音乐的音量自动变小，此时可以通过淡化包络曲线对音乐的音量进行淡化处理。下面介绍通过"淡化包络"效果器让音乐音量自动变小的操作方法。

步骤 01 按【Ctrl+O】组合键，打开一段音频素材，如图9-16所示。

第 9 章 》13种歌曲特效，优化主播声音

图9-16 打开一段音频素材

步骤 02 在菜单栏中，单击"效果"|"振幅与压限"|"淡化包络（处理）"命令，弹出"效果-淡化包络"对话框，❶单击"预设"右侧的下三角按钮；❷在弹出的列表框中选择"脉冲"选项，如图9-17所示。

步骤 03 执行操作后，即可设置"预设"为脉冲，❶选中"曲线"复选框；❷单击"应用"按钮，如图9-18所示。

图9-17 选择"脉冲"选项

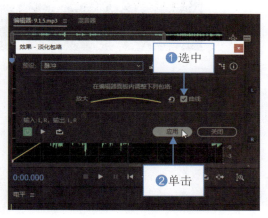

图9-18 单击"应用"按钮

步骤 04 执行操作后，即可运用"淡化包络"效果器处理音乐的波形，在"编辑器"窗口中可以查看处理后的声波效果，如图9-19所示。

图9-19 查看处理后的声波效果

125

9.1.6 手动调节不同时段的音乐音量

在 Audition 2022 软件中，"增益包络"效果器可以随着时间的推移提升或减弱音频的音量。在波形编辑器中，只需要拖动黄色的包络曲线，即可手动调整音频不同时段的音量，下面介绍具体的操作方法。

步骤 01 按【Ctrl+O】组合键，打开一段音频素材，如图9-20所示。

图9-20　打开一段音频素材

步骤 02 在菜单栏中，单击"效果"|"振幅与压限"|"增益包络（处理）"命令，弹出"效果-增益包络"对话框，设置"预设"为+3dB 软碰撞，如图9-21所示。

步骤 03 在"编辑器"窗口中，向上拖曳曲线中间的节点，调整包络图形，如图9-22所示。

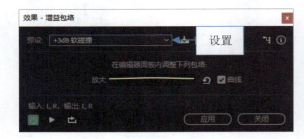

图9-21　设置"预设"选项

图9-22　调整包络图形

步骤 04 在"效果-增益包络"对话框中,单击"应用"按钮,即可运用"增益包络"效果器处理音乐的波形,在"编辑器"窗口中可以查看处理后的声波效果,如图9-23所示。

图9-23 查看处理后的声波效果

9.1.7 独立压缩不同频段的声音

在 Audition 2022 软件中,"多频段压缩器"效果器可以独立压缩4个不同的频段,因为每个频段通常包含独特的动态内容,多段压限音频是音频处理特别强大的工具。下面介绍独立压缩不同频段声音的操作方法。

步骤 01 按【Ctrl+O】组合键,打开一段音频素材,如图9-24所示。

图9-24 打开一段音频素材

步骤 02 在菜单栏中,单击"效果"|"振幅与压限"|"多频段压缩器"命令,弹出"效果-多频段压缩器"对话框,在下方拖曳左边的第1个滑块的位置,调整第1个声音频段的参数,如图9-25所示。

步骤 03 用同样的方法,向下拖曳其他3个滑块的位置,调整各声音频段的参数,如图9-26所示。

127

图9-25 调整第1个声音频段的参数

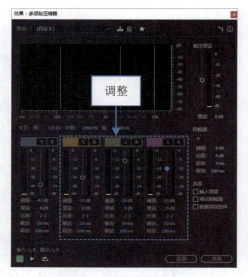
图9-26 调整各声音频段的参数

步骤 04 设置完成后，单击"应用"按钮，即可对不同的声音频段进行压限处理，在"编辑器"窗口中可以查看处理后的声波效果，如图9-27所示。

图9-27 查看处理后的声波效果

9.2 制作声音延迟与回声效果

在Audition 2022软件中，延迟是原始信号的复制以毫秒间隔再次出现。回声与原始音频的间隔比较长，因此可以清楚地分辨出原始信号与回声信号，在音频中加入延迟与回声是增加环境气氛的一种方法。本节主要介绍制作声音延迟与回声效果的操作方法。

9.2.1 制作出老式留声机的音质效果

在 Audition 2022 软件中,"模拟延迟"效果器可以模拟老式的硬件延迟效果器的声音,其独特的选项适用于特性失真和调整立体声扩展。下面介绍制作出老式留声机音质效果的操作方法。

步骤 01 按【Ctrl+O】组合键,打开一段音频素材,如图9-28所示。

步骤 02 在菜单栏中,单击"效果"|"延迟与回声"|"模拟延迟"命令,弹出"效果-模拟延迟"对话框,❶设置"预设"为峡谷回声;❷下方会显示"峡谷回声"预设的相关参数,如图9-29所示。

图9-28 打开一段音频素材　　　　　　　　　图9-29 显示预设的相关参数

步骤 03 单击"应用"按钮,即可运用"模拟延迟"效果器处理音乐的波形,在"编辑器"窗口中可以查看处理后的声波效果,如图9-30所示。

图9-30 查看处理后的声波效果

9.2.2 制作出现场级音乐晚会的声效

在 Audition 2022 软件中,"延迟"效果器可用于创建单个回声,以及其他一些效果。延迟35ms或更长时间可以产生不连续的回声,而延迟15~34ms可以创建一个简单的合唱或镶边效果。当主播需要制作单个声音的延时声效时,可以使用"延迟"效果器对声音进行后期处理。下面介绍制作出现场级音乐晚会单个声音延时声效的操作方法。

步骤 01 按【Ctrl+O】组合键,打开一段音频素材,如图9-31所示。

图9-31 打开一段音频素材

步骤 02 在菜单栏中，单击"效果"|"延迟与回声"|"延迟"命令，弹出"效果-延迟"对话框，❶设置"预设"为空间回声；❷下方会显示"空间回声"预设的相关参数；❸单击"应用"按钮，如图9-32所示。

图9-32 单击"应用"按钮

步骤 03 执行操作后，即可运用"延迟"效果器处理音乐的波形，在"编辑器"窗口中可以查看处理后的声波效果，如图9-33所示。

图9-33 查看处理后的声波效果

9.2.3 添加一系列语音回声到声音中

在 Audition 2022 软件中，"回声"效果器可以添加一系列重复的、衰减的回声到声音中，使声音在足够长的回声中结束。下面介绍在音频文件中添加一系列回声音效的操作方法。

步骤 01 按【Ctrl+O】组合键，打开一段音频素材，如图9-34所示。

图9-34　打开一段音频素材

步骤 02 在菜单栏中，单击"效果"|"延迟与回声"|"回声"命令，弹出"效果-回声"对话框，❶单击"预设"右侧的下三角按钮；❷在弹出的列表框中选择"右侧回声加强"选项，如图9-35所示。

图9-35　选择"右侧回声加强"选项

步骤 03 执行操作后，❶将显示"右侧回声加强"预设的相关参数；❷单击"应用"按钮，如图9-36所示。

图9-36 单击"应用"按钮

步骤 04 执行操作后,即可运用"回声"效果器处理音乐的波形,在"编辑器"窗口中可以查看处理后的声波效果,如图9-37所示。

图9-37 查看处理后的声波效果

 制作空间混响与合成音效

在一个房间里,墙壁、天花板和地板都会反射声音,所有这些反射的声音几乎同时到达耳朵,不会感觉到它们是单独的回声,而感受到的是声波的氛围,一个空间印象。这种反射的声音被称为混响或短混响。本节主要介绍制作人声EQ特效、和声音效及混响音效的操作方法。

9.3.1 EQ特效让声音更加圆润有磁性

EQ的全称是Equalizer，中文名称叫作均衡器，多媒体音箱上的低音增强就是EQ，使用EQ特效可以让声音更加圆润、浑厚、有磁性。下面介绍让声音更加圆润有磁性的操作方法。

步骤 01 按【Ctrl+O】组合键，打开一段音频素材，如图9-38所示。

图9-38　打开一段音频素材

步骤 02 在菜单栏中，单击"效果"|"滤波与均衡"|"图形均衡器（20段）"命令，弹出"效果-图形均衡器（20段）"对话框，设置"125"的滑块为12、"180"的滑块为17.8，如图9-39所示，声音的浑厚和磁性主要是通过这两个滑块来设置。

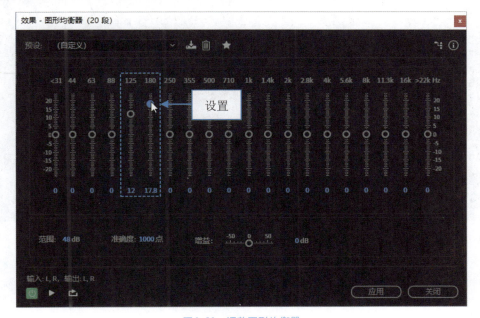

图9-39　调整图形均衡器

步骤 03 单击"应用"按钮，即可运用"图形均衡器（20段）"效果器处理音频，在"编辑器"窗口中可以查看处理后的声波效果，如图9-40所示。

图9-40　查看处理后的声波效果

9.3.2 模拟多种人声或乐器回放

在Audition 2022软件中,"和声"效果器通过增加多个有少量回馈的短小延时来模拟多种人声或乐器同时回放,产生丰富的声音特效。下面介绍运用"和声"效果器为声音添加和声音效的操作方法。

步骤 01 按【Ctrl+O】组合键,打开一段音频素材,如图9-41所示。

图9-41　打开一段音频素材

步骤 02 在菜单栏中,单击"效果"|"调制"|"和声"命令,弹出"效果-和声"对话框,❶设置"预设"为10个声音;❷下方会显示"10个声音"预设的相关参数;❸单击"应用"按钮,如图9-42所示。

第 9 章 》13 种歌曲特效，优化主播声音

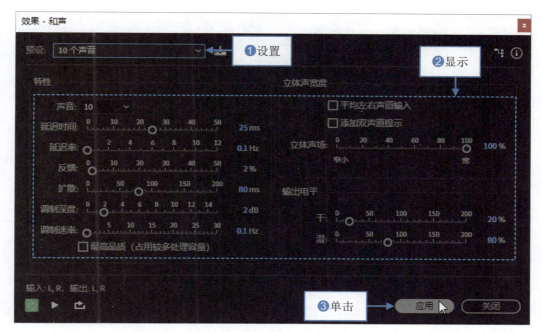

图 9-42 单击"应用"按钮

步骤 03 执行操作后，即可运用"和声"效果器处理音频，在"编辑器"窗口中单击"播放"按钮▶，试听音频效果，如图 9-43 所示。

图 9-43 单击"播放"按钮

9.3.3 模拟各种环境制作混响音效

在 Audition 2022 软件中，"混响"效果器可以重现从衣柜到音乐厅的各种空间，基于混响使用脉冲文件来模拟声学空间，结果是令人难以置信的逼真。下面介绍模拟各种环境制作混响音效的操作方法。

步骤 01 按【Ctrl+O】组合键，打开一段音频素材，如图 9-44 所示。

135

图9-44 打开一段音频素材

步骤 02 在菜单栏中，单击"效果"|"混响"|"混响"命令，弹出"效果-混响"对话框，❶设置"预设"为打击乐教室；❷下方会显示"打击乐教室"预设的相关参数，如图9-45所示。

步骤 03 单击"应用"按钮，即可运用"混响"效果器处理音频，在"编辑器"窗口中单击"播放"按钮▶，试听音频效果，如图9-46所示。

图9-45 显示预设的相关参数

图9-46 单击"播放"按钮

第 10 章 15种音效美化，制作爆款音乐

学 习 提 示

主播为音频制作特效时，首先需要掌握一些基本的音效处理技巧，并对"效果组"面板熟练掌握，这样可以更好地运用特效来处理音频声效。本章主要介绍配音文件的基本处理技巧，如音效处理、淡入和淡出处理、音乐修复等。

本章重点导航

- 本章重点1——常用音效的基本处理
- 本章重点2——利用效果组制作爆款音效
- 本章重点3——制作抖音热门音效

10.1 常用音效的基本处理

在 Audition 2022 软件的"效果"菜单下，单击相应的命令可以对音频素材进行简单的处理操作，包括"反相"命令、"反向"命令及"静音"命令等。本节主要介绍常用音效的基本处理技巧。

10.1.1 反转声音文件的左右相位

在 Audition 2022 软件中，可以根据需要对音频素材进行反相操作，将音频相位反转180度。对音频的相位进行反转后，不会对个别波形产生听得见的更改，但是在组合音频波形时，可以听到音频的声音差异变化。下面介绍反转声音文件左右相位的操作方法。

步骤 01 按【Ctrl+O】组合键，打开一段音频素材，使用时间选择工具选择音乐中需要反相的部分，如图10-1所示。

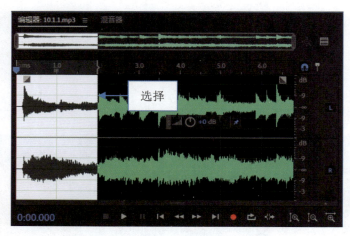

图10-1 选择音乐中需要反相的部分

步骤 02 在菜单栏中，单击"效果"|"反相"命令，如图10-2所示。

步骤 03 执行操作后，即可反相选择的音频片段，此时音频轨道中的声波有所变化，如图10-3所示。

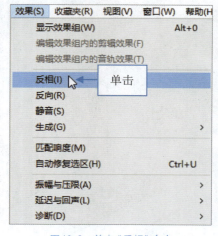

图10-2 单击"反相"命令

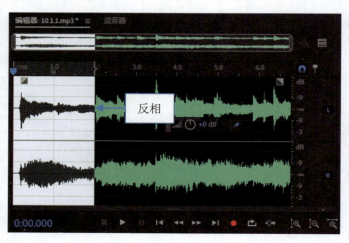

图10-3 反相选择的音频片段

10.1.2 将人声对话声音倒过来播放

在Audition 2022软件中，使用"反向"命令可以对语音声波进行反向操作，从左到右翻转音乐波形，使它倒过来播放。下面介绍将人声对话声音倒过来播放的操作方法。

步骤 01 按【Ctrl+O】组合键，打开一段音频素材，如图10-4所示。

图10-4　打开一段音频素材

步骤 02 在菜单栏中，单击"效果"|"反向"命令，执行操作后，即可反向音乐素材，在"编辑器"窗口中可以查看反向后的声波效果，如图10-5所示。

图10-5　查看反向后的声波效果

10.1.3 制作收音机中无信号的噪声

在Audition 2022工作界面中，使用"生成"子菜单中的"噪声"命令，可以在现有的音频片段中生成广

播或收音机中无信号的噪声音效，下面介绍具体的操作方法。

步骤 01 按【Ctrl+O】组合键，打开一段音频素材，将时间线定位到需要插入噪声的位置，如图10-6所示。

图10-6 将时间线定位到需要插入噪声的位置

步骤 02 在菜单栏中，单击"效果"|"生成"|"噪声"命令，弹出"效果-生成噪声"对话框，❶单击"预设"右侧的下三角按钮；❷在弹出的列表框中选择"灰色反向"选项，如图10-7所示。

步骤 03 在下方将显示相应的预设参数，❶设置"颜色"为棕色；❷设置"风格"为空间立体声；❸单击"确定"按钮，如图10-8所示。

图10-7 选择"灰色反向"选项

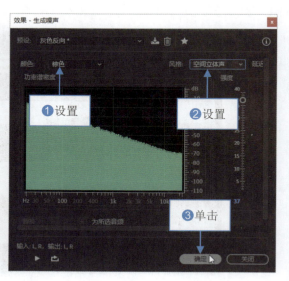

图10-8 单击"确定"按钮

步骤 04 执行操作后，即可在时间线位置的后面插入一段噪声，类似收音机中无信号的噪声音效，如图10-9所示。

图 10-9　在时间线位置的后面插入一段噪声

10.1.4 为音乐素材匹配合适的音量

在 Audition 2022 软件中，使用"匹配响度"命令可以匹配音频素材的音量。下面介绍在波形编辑器中匹配声音响度的操作方法。

步骤 01 按【Ctrl+O】组合键，打开一段音频素材，如图 10-10 所示。

图 10-10　打开一段音频素材

步骤 02 在菜单栏中，单击"效果"|"匹配响度"命令，弹出"匹配响度"面板，此时该面板中没有任何音频文件，如图 10-11 所示。

步骤 03 在"文件"面板中，选择打开的音乐素材，如图 10-12 所示。

图 10-11 弹出"匹配响度"面板　　　　　图 10-12 选择打开的音乐素材

步骤 04 在选择的音乐素材上，按住鼠标左键并拖曳至"匹配响度"面板中，释放鼠标左键，即可将音乐素材添加至"匹配响度"面板中，如图 10-13 所示。

步骤 05 ❶在面板中单击"匹配响度设置"按钮，进入设置界面；❷在其中设置"匹配到"为响度（旧版）；❸选中"使用限幅"复选框，其他各参数为默认设置；❹单击"运行"按钮，如图 10-14 所示。

图 10-13 将音乐素材添加至"匹配响度"面板中　　　　　图 10-14 单击"运行"按钮

步骤 06 执行操作后，即可开始匹配音乐的音量，待音量匹配操作完成后，单击面板右上角的"关闭"按钮，退出"匹配响度"面板，在"编辑器"窗口中可以查看匹配响度后的声波效果，如图 10-15 所示。

图 10-15 查看匹配响度后的声波效果

10.1.5 为音乐添加淡入和淡出效果

在多轨编辑器的轨道中，还可以根据需要为轨道中的音乐素材设置淡入与淡出特效，使音乐播放起来更加协调和融洽。下面介绍为音乐添加淡入和淡出效果的操作方法。

步骤 01 按【Ctrl+O】组合键，打开一个项目文件，选择轨道1中的音乐素材，如图10-16所示。

图10-16 选择轨道1中的音乐素材

步骤 02 在菜单栏中，单击"剪辑"|"淡入"|"淡入"命令，如图10-17所示。

图10-17 单击"淡入"命令

步骤 03 执行操作后，即可为轨道1中的音频片段添加淡入效果，如图10-18所示。

图10-18 为音频片段添加淡入效果

步骤 04 在菜单栏中，单击"剪辑"|"淡出"|"淡出"命令，即可为轨道1中的音频片段添加淡出效果，如图10-19所示。

图10-19　为音频片段添加淡出效果

10.2 利用效果组制作爆款音效

在Audition 2022工作界面中，主播需要掌握好"效果组"面板的基本操作，才能更好地运用"效果组"面板中的音乐特效来处理音频文件。本节主要介绍通过"效果组"面板管理音效的操作方法。

10.2.1 在音乐中一次性添加多个声效

在Audition 2022软件中，当需要为同一个音频片段添加多个音乐特效时，就可以使用"效果组"面板来管理多种声音特效。下面介绍在音乐中一次性添加多个声效的操作方法。

步骤 01 按【Ctrl+O】组合键，打开一段音频素材，如图10-20所示。

图10-20　打开一段音频素材

步骤 02 在菜单栏中，单击"效果"|"显示效果组"命令，显示"效果组"面板，❶在面板中单击"预

设"右侧的下三角按钮；❷在弹出的列表框中选择"嘻哈声乐链"选项，如图10-21所示。

图10-21 选择"嘻哈声乐链"选项

步骤 03 ❶应用"嘻哈声乐链"效果器；❷单击"应用"按钮，如图10-22所示。

图10-22 单击"应用"按钮

步骤 04 执行操作后，即可应用"嘻哈声乐链"预设中的多个音乐特效，此时"编辑器"窗口中的音乐声波有所变化，如图10-23所示。

图10-23 应用"嘻哈声乐链"预设中的多个音乐特效

10.2.2 对声音特效进行启用与关闭

在众多的声音特效中，如果只想听某一个特效给声音带来的音质变化，可以通过"切换开关状态"按

钮，对声音特效进行启用与关闭操作。下面介绍对声音特效进行启用与关闭的操作方法。

步骤 01 按【Ctrl+O】组合键，打开一段音频素材，如图10-24所示。

图10-24　打开一段音频素材

步骤 02 打开"效果组"面板，在其中添加5个音乐效果器，如图10-25所示。

步骤 03 单击相应效果器前面的"切换开关状态"按钮，此时该按钮呈灰色显示，表示已关闭相应效果器，如图10-26所示。再次在灰色的"切换开关状态"按钮上单击鼠标左键，即可启用相应效果器，此时该按钮呈绿色显示。

图10-25　添加5个音乐效果器

图10-26　关闭相应效果器

10.2.3　保存预设，建立自己的音效库

将常用的效果保存为预设模式，建立属于自己的音效库，可以更加方便地对效果进行调用。下面介绍将常用的效果保存为预设模式的操作方法。

步骤 01 按【Ctrl+O】组合键，打开一段音频素材，如图10-27所示。

第 10 章 》15 种音效美化，制作爆款音乐

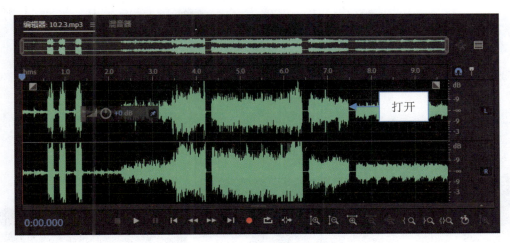

图10-27 打开一段音频素材

步骤 02 打开"效果组"面板，❶在其中添加3个音乐效果器；❷单击面板中的"将效果组保存为一个预设"按钮，如图10-28所示。

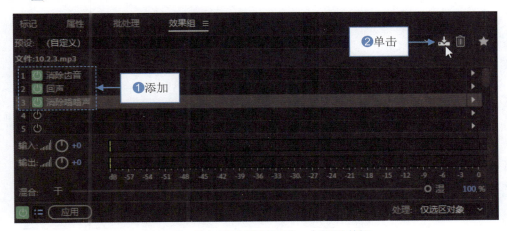

图10-28 单击"将效果组保存为一个预设"按钮

步骤 03 弹出"保存效果预设"对话框，❶在"预设名称"文本框中输入"消除杂音与添加回声"；❷单击"确定"按钮，如图10-29所示。

步骤 04 此时，在"效果组"面板的"预设"列表框中，将显示刚保存的预设名称，❶单击"预设"右侧的下三角按钮；❷在弹出的列表框中可以查看刚保存的预设效果组，如图10-30所示。

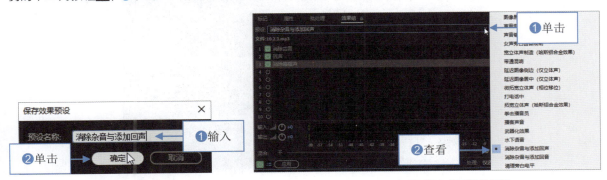

图10-29 单击"确定"按钮　　　　　图10-30 查看刚保存的预设效果组

10.2.4 清除不用的效果,保持列表整洁

在"效果组"面板中,可以将不需要使用的预设效果组进行删除操作。下面介绍删除不需要使用的预设效果组的操作方法。

步骤 01 在上一例的基础上,在"效果组"面板中,单击"删除预设"按钮,如图10-31所示。

步骤 02 弹出信息提示框,提示用户是否确定删除预设,单击"是"按钮,如图10-32所示。执行操作后,即可删除预设效果组。

图10-31 单击"删除预设"按钮

图10-32 单击"是"按钮

10.3 制作抖音热门音效

在Audition 2022软件中,熟练掌握各类效果音效的操作方法,可以制作出各种热门的声效出来。例如,分离人声与背景音乐、模拟传统电台主播的风格、模拟电话听筒里的声音及制作屏蔽声等。本节主要介绍制作抖音热门音效的操作方法。

10.3.1 将人声与背景音乐分离

在Audition 2022软件中,通过"中置声道提取器"效果器可以将人声和背景音乐进行分离,单独将人声提取出来,或者单独将背景音乐提取出来。下面介绍使用"中置声道提取器"效果器提取人声的操作方法。

步骤 01 按【Ctrl+O】组合键,打开一段音频素材,如图10-33所示。

图10-33 打开一段音频素材

步骤 02 在菜单栏中，单击"效果"|"立体声声像"|"中置声道提取器"命令，如图10-34所示。

步骤 03 弹出"效果-中置声道提取"对话框，❶单击"预设"右侧的下三角按钮；❷在弹出的列表框中选择"提高人声10dB"选项，如图10-35所示。

图10-34 单击"中置声道提取器"命令

图10-35 选择"提高人声10dB"选项

步骤 04 执行操作后，❶设置"频率范围"为低音；❷向下拖曳"中心声道电平"滑块，调整参数为-7.9dB；❸向下拖曳"侧边声道电平"滑块，调整参数为-20.9dB；❹单击"应用"按钮，如图10-36所示。

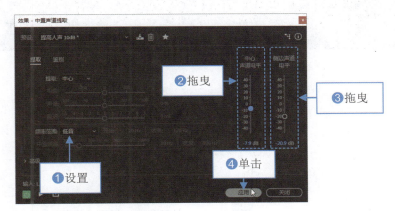
图10-36 单击"应用"按钮

步骤 05 执行操作后，即可将音频中的人声提取出来，在"编辑器"窗口中单击"播放"按钮，试听音频效果，如图10-37所示。

图10-37 单击"播放"按钮

10.3.2 get网红同款变速效果

很多网红主播会在各种视频平台上发布自己的视频作品，然后将视频中的声音进行变速、变调处理。例如，papi酱的视频就是通过变声走红的，之后各大网红便开始争相模仿，用这种声音处理的方法制作视频。下面介绍在Audition 2022中制作网红同款变速音效的操作方法。

步骤 01　按【Ctrl+O】组合键，打开一段音频素材，如图10-38所示。

图10-38　打开一段音频素材

步骤 02　在菜单栏中，单击"效果"|"时间与变调"|"伸缩与变调(处理)"命令，弹出"效果-伸缩与变调"对话框，❶单击"预设"右侧的下三角按钮 ；❷在弹出的列表框中选择"升调"选项，如图10-39所示。

步骤 03　❶设置"伸缩"为75%，稍微加快一下语速；❷设置"变调"为6半音阶，使声音音调升高；❸单击"应用"按钮，如图10-40所示。

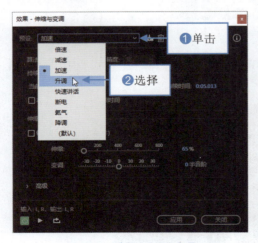

图10-39　选择"升调"选项

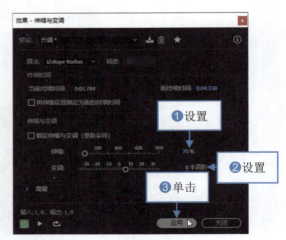

图10-40　单击"应用"按钮

步骤 04　执行操作后，即可制作网红同款变速音效，在"编辑器"窗口中单击"播放"按钮 ，试听音频效果，如图10-41所示。

第 10 章 15种音效美化，制作爆款音乐

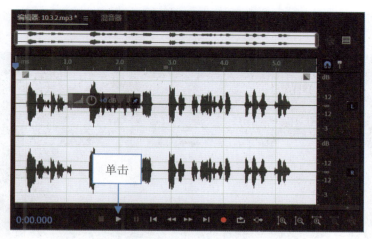

图10-41　单击"播放"按钮

10.3.3　生成Siri同款音频音效

苹果手机Siri的魔性机器声音想必大家印象都很深刻，还有导航语音提示声、电话留言的声音，这些声音都是我们日常生活中经常能听到的，网上经常有人用这些声音制作各式各样搞笑类的短视频。其实在Audition 2022软件中，不用我们自己录制，也能生成语音。下面介绍生成Siri同款音频音效的操作方法。

步骤 01　进入Audition 2022工作界面，在"文件"面板中，❶ 单击"新建文件"按钮；❷ 在弹出的列表框中选择"新建音频文件"选项，如图10-42所示。

步骤 02　弹出"新建音频文件"对话框，❶ 设置"文件名"为10.3.3；❷ 单击"确定"按钮，如图10-43所示。

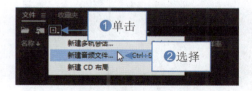

图10-42　选择"新建音频文件"选项

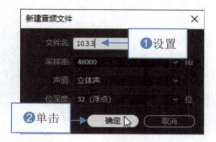

图10-43　单击"确定"按钮

步骤 03　在菜单栏中，单击"效果"|"生成"|"语音"命令，如图10-44所示。

图10-44　单击"语音"命令

步骤 04 弹出"效果-生成语音"对话框,在下方文本框中输入语音内容,如图10-45所示。

图10-45 输入语音内容

步骤 05 单击"确定"按钮,即可生成Siri同款语音音频,在"编辑器"窗口中单击"播放"按钮▶,试听音频效果,如图10-46所示。

图10-46 单击"播放"按钮

10.3.4 模拟电话听筒里的声音

很多有声小说经常会有打电话的场景,因此主播如果会模拟电话听筒里的声音,将会非常实用。下面介绍在Audition 2022中模拟电话听筒里的声音的操作方法。

步骤 01 按【Ctrl+O】组合键,打开一段音频素材,如图10-47所示。

第 10 章 》15 种音效美化，制作爆款音乐

图 10-47　打开一段音频素材

步骤 02 在菜单栏中，单击"效果"|"滤波与均衡"|"FFT 滤波器"命令，如图 10-48 所示。

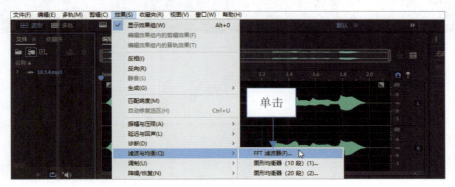

图 10-48　单击"FFT 滤波器"命令

步骤 03 弹出"效果-FFT 滤波器"对话框，❶ 设置"预设"为电话-听筒；❷ 单击"应用"按钮，如图 10-49 所示。

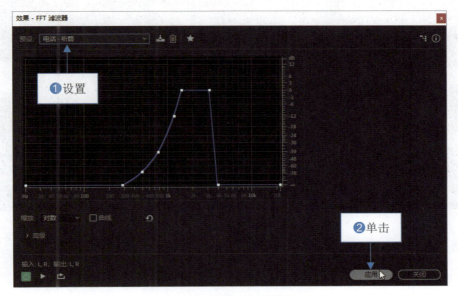

图 10-49　单击"应用"按钮

153

步骤 04 执行操作后,即可模拟电话听筒里的声音,在"编辑器"窗口中单击"播放"按钮,试听音频效果,如图10-50所示。如果试听后觉得声音太小了,可以在"编辑器"窗口中向上拖曳"调整振幅"按钮,提高音量。

图10-50 单击"播放"按钮

10.3.5 制作出水下语音的效果

很多影视剧中便经常有手机来电时,不小心把手机掉入水池中的剧情,通常手机落水后,来电铃声还会继续响十几秒。在Audition 2022软件中,除模拟电话听筒里的声音外,还可以通过"效果组"面板中的预设效果器,制作出水下语音的效果,下面介绍具体的操作方法。

步骤 01 按【Ctrl+O】组合键,打开一段音频素材,如图10-51所示。

图10-51 打开一段音频素材

步骤 02 在菜单栏中,单击"效果"|"显示效果组"命令,显示"效果组"面板,❶在面板中单击"预设"右侧的下三角按钮;❷在弹出的列表框中选择"水下语音"选项,如图10-52所示。

第 10 章 》15 种音效美化，制作爆款音乐

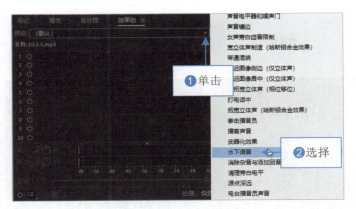

图 10-52 选择"水下语音"选项

步骤 03　❶ 添加"水下语音"效果器；❷ 单击"应用"按钮，如图 10-53 所示。

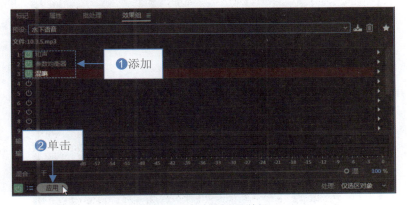

图 10-53 单击"应用"按钮

步骤 04　在"编辑器"窗口中，单击"播放"按钮▶，试听音频效果，如图 10-54 所示。

图 10-54 单击"播放"按钮

10.3.6 制作出"哔"屏蔽音效

大家都知道，人在情绪激动的时候，很可能在说话的时候带出脏话，因此很多主播为了屏蔽脏话，或

者屏蔽不想让观众听到的词汇的时候,就会用"哔"音效。下面介绍在Audition 2022中制作出"哔"屏蔽音效的操作方法。

步骤 01 按【Ctrl+O】组合键,打开一个项目文件,如图10-55所示。

图10-55　打开一个项目文件

步骤 02 双击轨道1中的音频,切换至波形编辑器,选择需要屏蔽的音频片段,如图10-56所示。

图10-56　选择需要屏蔽的音频片段

步骤 03 执行操作后,向下拖曳"调整振幅"按钮 至最小值,将所选片段调为静音,如图10-57所示。

图10-57　向下拖曳"调整振幅"按钮

步骤 04 返回多轨编辑器,在"文件"面板中,导入"哔"声音频,将其添加至轨道2中,并调整至第1段音频静音的位置,如图10-58所示。

图10-58 调整音频位置

步骤 05 在"编辑器"窗口中,单击"播放"按钮▶,试听音频效果,如图10-59所示。

图10-59 单击"播放"按钮

第11章 案例：《古风写真》短视频旁白制作

学习提示

短视频是指能够通过互联网新媒体平台传播的、15分钟之内的影片，适合在移动状态和短时休闲状态下观看，特别符合现在年轻人的口味。当用户录制好短视频后，还需要进行后期的配音，这样制作的短视频才是完整的。

本章重点导航

- 本章重点1——实例分析
- 本章重点2——录制过程分析

11.1 实例分析

在Audition 2022工作界面中,用户可以为短视频画面录制旁白、添加背景音乐等。为短视频录制旁白并配音之前,首先预览项目效果,并掌握实例操作流程等内容,希望大家学完以后可以举一反三,录制出更多与短视频画面匹配的音频声效文件。

11.1.1 实例效果欣赏

本实例是为短视频《古风写真》录制语音旁白并配音,实例声波效果如图11-1所示。

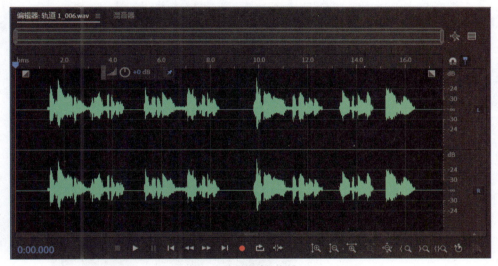

(a)录制的单轨音乐

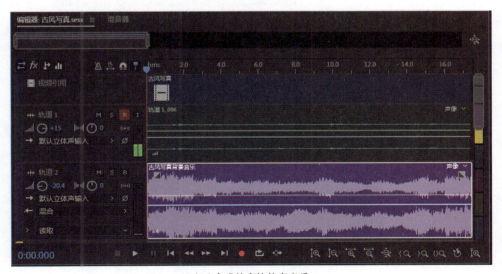

(b)合成的多轨伴奏音乐

图11-1 为短视频《古风写真》录制语音旁白并配音

11.1.2 实例操作流程

首先创建一个多轨会话文件,在"文件"面板中导入短视频画面,在"视频"面板中预览视频效果,将视频添加至编辑器轨道中,然后为短视频画面录制语音旁白,并配上符合短视频画面的背景音乐,再通过第三方软件将视频与音频进行合成输出操作。

11.2 录制过程分析

本节主要介绍为短视频录制语音旁白并配音的操作方法,包括新建空白的多轨项目、导入短视频画面、为短视频录制语音旁白、对语音旁白进行声效处理、为短视频添加背景音乐等内容,希望大家熟练掌握本节内容。

11.2.1 新建空白的多轨项目

为短视频录制语音旁白之前,首先需要新建多轨会话文件,下面介绍新建多轨会话文件的操作方法。

步骤 01 在菜单栏中,单击"文件"|"新建"|"多轨会话"命令,如图11-2所示。

图11-2 单击"多轨会话"命令

步骤 02 弹出"新建多轨会话"对话框,❶设置"会话名称"和"文件夹位置";❷单击"确定"按钮,如图11-3所示。

图11-3 单击"确定"按钮

步骤 03 执行操作后,即可新建一个空白的多轨会话文件,如图11-4所示,在其中可以插入视频、录制语音旁白、添加背景音乐文件等。

第 11 章 》案例:《古风写真》短视频旁白制作

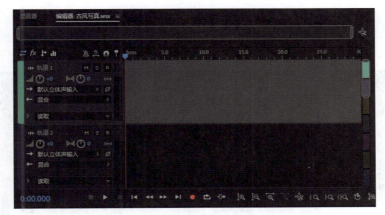

图11-4　新建一个空白的多轨会话文件

11.2.2　导入短视频画面

为短视频配音之前,首先需要将短视频文件导入多轨项目中,下面介绍导入短视频画面的操作方法。

步骤 01　在"文件"面板中,单击"导入文件"按钮,如图11-5所示。

步骤 02　弹出"导入文件"对话框,❶选择需要导入的短视频文件;❷单击"打开"按钮,如图11-6所示。即可将短视频文件导入"文件"面板中。

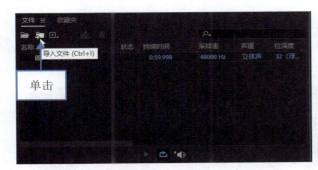

图11-5　单击"导入文件"按钮　　　　图11-6　单击"打开"按钮

步骤 03　选择导入的短视频文件,按住鼠标左键并拖曳至界面右侧的"编辑器"窗口中,添加短视频文件,如图11-7所示。

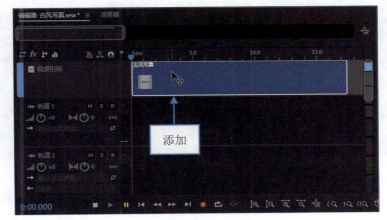

图11-7　添加短视频文件

161

步骤 04 在菜单栏中,单击"窗口"|"视频"命令,打开"视频"面板,在"编辑器"窗口中单击"播放"按钮,即可开始播放短视频文件,在"视频"面板中可以查看短视频画面效果,如图11-8所示。

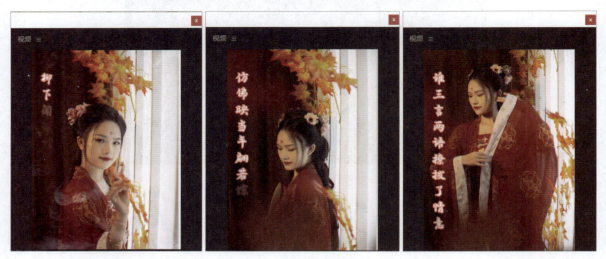

图11-8 查看短视频画面效果

11.2.3 为短视频录制语音旁白

将短视频添加至"编辑器"窗口后,接下来介绍录制短视频画面旁白声音的操作方法。

步骤 01 单击轨道1中的"录制准备"按钮,使该按钮呈红色显示,表示开启多轨录音功能,如图11-9所示。

图11-9 单击"录制准备"按钮

步骤 02 单击"编辑器"窗口中的"录制"按钮,开始同步录制语音旁白,并显示录制的语音声波,

如图11-10所示。

图11-10　显示录制的语音声波

步骤 03　待语音旁白录制完成后，单击"停止"按钮▇，停止录制声音，此时录制完成的语音旁白显示在轨道1中，如图11-11所示。

图11-11　单击"停止"按钮

步骤 04　再次单击轨道1中的"录制准备"按钮▇，使该按钮呈灰色显示，单击"播放"按钮▶，如图11-12所示，试听录制的语音旁白声音效果，在"电平"面板中显示了语音旁白的电平信息。

图11-12 单击"播放"按钮

11.2.4 对语音旁白进行声效处理

用户在录制语音旁白时，如果有一段旁白声音录多了或录错了，此时需要对旁白声音进行调整、剪辑，使录制的语音旁白更加符合用户的要求，下面介绍具体的操作方法。

步骤 01 在轨道1中，选择刚录制的语音旁白，如图11-13所示。

图11-13 选择刚录制的语音旁白

步骤 02 在菜单栏中，单击"剪辑"|"编辑源文件"命令，如图11-14所示。

步骤 03 打开语音旁白源文件窗口，使用时间选择工具，选择需要处理的音频区间，如图11-15所示。

图11-14 单击"编辑源文件"命令　　　　图11-15 选择需要处理的音频区间

步骤 04 在菜单栏中，单击"效果"|"静音"命令，如图11-16所示。

步骤 05 执行操作后，即可将选择的音频片段调为静音，此时被处理后的音频没有任何声波，如图11-17所示。

图11-16 单击"静音"命令　　　　图11-17 将选择的音频片段调为静音

11.2.5 去除噪声并调大声音振幅

用户录制语音旁白的过程中，多多少少都会有噪声，此时用户需要消除语音旁白中的噪声，提高语音旁白的音质效果。下面介绍消除语音旁白中的噪声的操作方法。

步骤 01 使用时间选择工具，选择语音旁白中的噪声样本，如图11-18所示。

步骤 02 在菜单栏中，单击"效果"|"降噪/恢复"|"捕捉噪声样本"命令，如图11-19所示。

步骤 03 捕捉语音旁白中的噪声样本，按【Ctrl+A】组合键，选择整段语音旁白，单击"效果"|"降噪/恢复"|"降噪（处理）"命令，如图11-20所示。

图 11-18 选择语音旁白中的噪声样本

图 11-19 单击"捕捉噪声样本"命令

图 11-20 单击"降噪（处理）"命令

步骤 04 弹出"效果-降噪"对话框，❶ 各参数为默认设置；❷ 单击"应用"按钮，如图 11-21 所示。

图 11-21 单击"应用"按钮

步骤 05 即可处理整段语音旁白中的噪声,编辑器中的音频声波有所变化,在"编辑器"窗口中,调大整段语音旁白的声音为3.9dB,如图11-22所示。

图11-22 完善语音旁白的音效

步骤 06 返回多轨编辑器,在其中可以查看处理完成的语音旁白文件,如图11-23所示。

图11-23 查看处理完成的语音旁白文件

11.2.6 为短视频添加背景音乐

当用户为短视频添加语音旁白后,接下来可以选择一首与短视频匹配的背景音乐,为短视频添加配音后,可以使短视频画面更具吸引力。下面介绍为短视频添加背景音乐的操作方法。

步骤 01 在"文件"面板中,单击"导入文件"按钮,如图11-24所示。

步骤 02 弹出"导入文件"对话框,❶选择需要导入的背景音乐文件;❷单击"打开"按钮,如

图11-25所示。

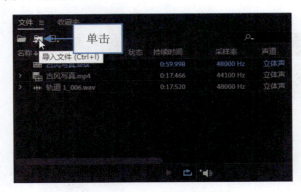

图11-24 单击"导入文件"按钮

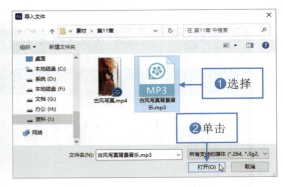

图11-25 单击"打开"按钮

步骤 03 即可将背景音乐导入"文件"面板中，选择刚导入的背景音乐，按住鼠标左键并拖曳至多轨编辑器的轨道2中，添加背景音乐，如图11-26所示。

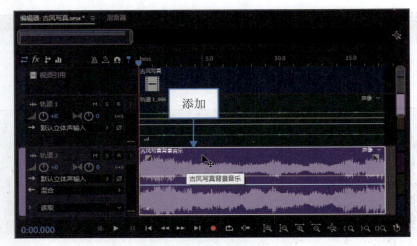

图11-26 添加背景音乐

步骤 04 执行操作后，❶设置轨道1音量为+15；❷设置轨道2音量为-20.4，如图11-27所示。

图11-27 设置相应参数

步骤 05 将时间线移至轨道中的开始位置,单击"播放"按钮,试听语音旁白与背景音乐文件的声效,如图11-28所示。

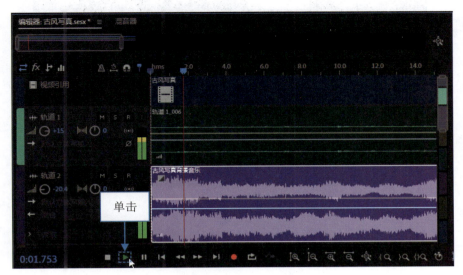

图11-28 单击"播放"按钮

11.2.7 对声音进行合成输出操作

下面介绍将语音旁白和背景音乐进行输出的操作方法,将其合成为一个音频文件。

步骤 01 在菜单栏中,单击"文件"|"导出"|"多轨混音"|"整个会话"命令,如图11-29所示。

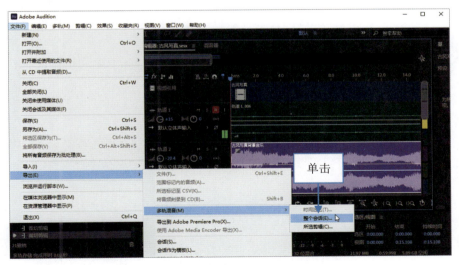

图11-29 单击"整个会话"命令

步骤 02 弹出"导出多轨混音"对话框,❶设置"文件名"和"位置";❷单击"确定"按钮,如图11-30所示。即可输出多轨音频文件,在文件夹中可以查看输出的文件。

图 11-30 单击"确定"按钮

第 12 章 案例：《白雪公主》有声书制作全流程

学习提示

有声书和电子书是时代发展的产物。现如今，有声书越来越受人欢迎，已经成为"快餐"文化的一部分。本章将节选一段有声书内容，以此为例介绍有声书的后期制作流程，帮助大家以后可以独立完成全本有声书的制作。

本章重点导航

- 本章重点1——实例分析
- 本章重点2——录制过程分析

12.1 实例分析

有声书的制作,首先需要监制拿到有版权的小说;然后将小说给到画本人员,对小说中的人物对话进行标色,例如,旁白一般为白色背景、黑色字,人物A的对话颜色可以标为黄色背景、黑色字,人物B的对话颜色可以标为蓝色背景、红色字等;对话标色完成后,即可将小说转交给主播录制干音;对轨人员接到干音后,按照画本人员标的颜色进行对话衔接,形成自然流畅的对话;之后交给审听人员对音频进行审核;等后期人员接到审核无误的干音后,即可根据编剧的剧本构建场景,铺垫音乐音效等,最后合成成品。

如果主播是自己独立完成一本有声书的制作,可以自己兼任上述流程中提到的所有岗位。本实例以小说《白雪公主》中的片段为例,介绍有声书的后期制作全流程,该片段中除对话和旁白需要主播录制外,背景音乐也需要提前准备好。

12.1.1 实例效果欣赏

本实例是为有声书《白雪公主》中的片段录制旁白并配音,实例声波效果如图12-1所示。

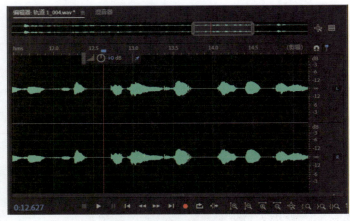

(a)录制的单轨音乐

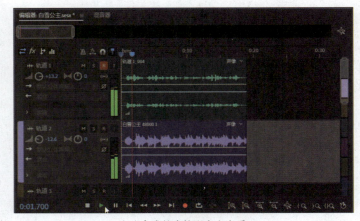

(b)合成的多轨配音和音乐

图12-1 为有声书《白雪公主》中的片段录制旁白并配音

12.1.2 实例操作流程

首先创建一个多轨会话文件，在"编辑器"窗口中录制有声书干音，然后对有声书干音进行对轨剪辑，为音频去除噪声，并添加背景音乐等，最后对音频进行合成输出操作。

12.2 录制过程分析

本节主要介绍为有声书录制旁白并配音的操作方法，包括新建空白的多轨项目、录制有声书干音音频、对音频进行剪辑处理、对音频进行声效处理、添加背景音乐、对音频进行合成输出操作等内容，希望大家熟练掌握本节内容。

12.2.1 新建空白的多轨项目

为有声书录制对话配音之前，首先需要新建多轨会话文件，下面介绍新建多轨会话文件的操作方法。

步骤 01 在工具栏中，单击"查看多轨编辑器"按钮 ，如图12-2所示。

步骤 02 弹出"新建多轨会话"对话框，设置会话名称、文件夹位置及采样率等，如图12-3所示。

图12-2 单击"查看多轨编辑器"按钮

图12-3 设置相应参数

步骤 03 单击"确定"按钮，即可新建一个空白的多轨会话文件，如图12-4所示。

图12-4 新建一个空白的多轨会话文件

12.2.2 录制有声书干音音频

多轨项目创建完成后，即可开始录制有声书中的对话和旁白等干音音频，下面介绍具体的操作方法。

步骤 01 单击轨道1中的"录制准备"按钮 R，准备录制对话干音音频，如图12-5所示。

图12-5　单击"录制准备"按钮

步骤 02 单击"编辑器"窗口中的"录制"按钮 ●，即可开始录制声音，如图12-6所示。

图12-6　单击"录制"按钮

步骤 03 录制完成后，❶单击"停止"按钮 ■；❷轨道1中即可显示录制的对话干音音频，如图12-7所示。

第 12 章 案例：《白雪公主》有声书制作全流程

图 12-7　显示录制的对话干音音频

12.2.3　对音频进行剪辑处理

有声书干音音频录制完成后，即可对念错的部分进行清除，并对干音音频进行对轨剪辑，将干音音频调整到正确的位置，下面介绍具体的操作方法。

步骤 01　在多轨编辑器中，选择对话干音音频，双击鼠标左键，切换至波形编辑器，选取时间选择工具，在歌曲文件中选择念错的片段，如图 12-8 所示。

图 12-8　选择念错的片段

步骤 02　单击鼠标右键，弹出快捷菜单，选择"删除"选项，如图 12-9 所示。

175

图12-9 选择"删除"选项

步骤 03 弹出信息提示框,单击"确定"按钮,如图12-10所示。

图12-10 单击"确定"按钮

步骤 04 执行操作后,即可删除错误音频片段,如图12-11所示。

图12-11 删除错误音频片段

12.2.4 去除噪声并调大声音振幅

用户录制语音旁白的过程中,多多少少都会有噪声,此时用户需要消除语音旁白中的噪声,提高语音旁白的音质效果。下面介绍消除语音旁白中的噪声的操作方法。

步骤 01 使用时间选择工具▊,选择语音旁白中的噪声样本,如图12-12所示。

图12-12 选择语音旁白中的噪声样本

步骤 02 在菜单栏中,单击"效果"|"降噪/恢复"|"捕捉噪声样本"命令,如图12-13所示。

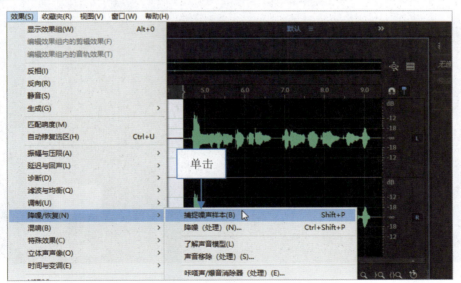

图12-13 单击"捕捉噪声样本"命令

步骤 03 捕捉语音旁白中的噪声样本,按【Ctrl+A】组合键,选择整段语音旁白,单击"效果"|"降噪/恢复"|"降噪(处理)"命令,如图12-14所示。

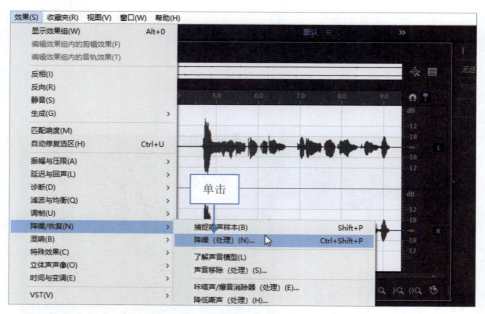

图12-14 单击"降噪(处理)"命令

步骤 04 弹出"效果-降噪"对话框，各参数为默认设置，单击"应用"按钮，如图12-15所示。

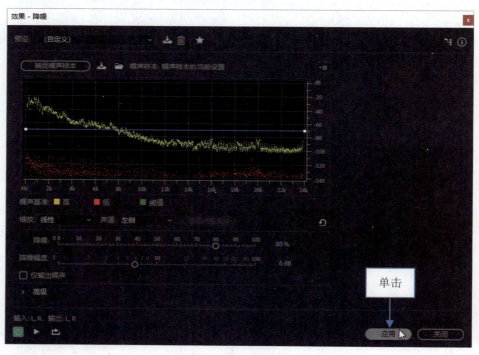

图12-15 单击"应用"按钮

步骤 05 即可处理整段语音旁白中的噪声，编辑器中的音频声波有所变化，在"编辑器"窗口中，调大整段语音旁白的声音为3dB，如图12-16所示。

图 12-16　完善语音旁白的音效

步骤 06 在"编辑器"窗口中，可以查看处理完成的语音旁白文件，如图 12-17 所示。

图 12-17　查看处理完成的语音旁白文件

12.2.5　对音频进行声效处理

接下来需要对录制的对话干音音频进行声效处理，使对话更加符合当前情景中人物的状态。例如，人

物站在大厅中,那他听到的声音会带有一点回声;如果人物落水了,听到岸上的声音就会很不真切,带着一些混响声。下面介绍对干音音频进行声效处理的操作方法。

步骤 01 在菜单栏中,单击"效果"|"混响"|"室内混响"命令,如图12-18所示。

步骤 02 弹出"效果-室内混响"对话框,❶单击"预设"右侧的下三角按钮；❷在弹出的快捷菜单中选择"俱乐部外"选项,如图12-19所示。

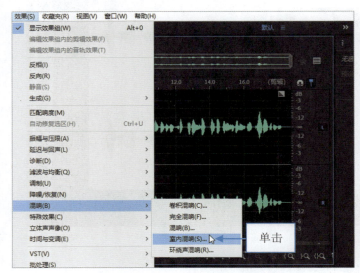

图12-18 单击"室内混响"命令

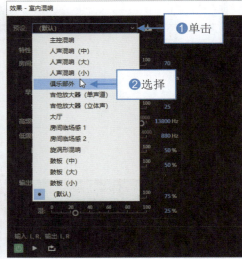

图12-19 选择"俱乐部外"选项

步骤 03 执行操作后,❶各参数为默认设置;❷单击"应用"按钮,应用"俱乐部外"效果器,如图12-20所示。

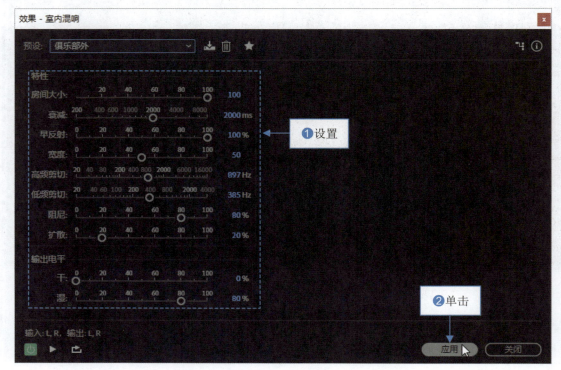

图12-20 单击"应用"按钮

步骤 04 按【Ctrl+S】组合键保存制作的声效,在"编辑器"窗口中可以查看添加声效后的声波效果,如图12-21所示。

图12-21 查看添加声效后的声波效果

12.2.6 添加背景音乐

接下来可以添加背景音乐,使有声书更加丰富、真实,让听众拥有沉浸式的听觉体验。下面介绍添加背景音乐的操作方法。

步骤 01 在"文件"面板中,单击"导入文件"按钮 ,如图12-22所示。

步骤 02 弹出"导入文件"对话框,❶选择需要导入的伴奏音乐文件;❷单击"打开"按钮,如图12-23所示。

图12-22 单击"导入文件"按钮

图12-23 单击"打开"按钮

步骤 03 执行操作后,即可将伴奏音乐导入"文件"面板中,如图12-24所示。

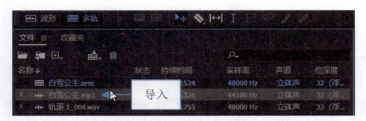

图12-24 导入"文件"面板

步骤 04 在伴奏音乐文件上，按住鼠标左键并拖曳至右侧的轨道2中，添加背景伴奏文件，如图12-25所示。

图12-25 添加背景伴奏文件

步骤 05 选取切断所选剪辑工具 ，在轨道2中的相应位置进行切割，鼠标指针呈 形状，如图12-26所示。

图12-26 呈相应形状

步骤 06 选取移动工具，在轨道2中选择需要删除的音频，如图12-27所示。

图12-27 选择需要删除的音频

步骤 07 按【Delete】键，即可删除背景音乐，如图12-28所示。

图12-28 删除背景音乐

步骤 08 执行操作后，❶设置轨道1音量为+13.2；❷设置轨道2音量为-12.6，如图12-29所示。

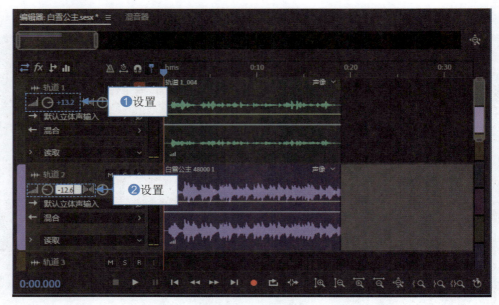

图12-29 设置相应参数

步骤 09 在"编辑器"窗口中,单击"播放"按钮▶,试听最终录制并编辑完成的有声书文件,如图12-30所示。

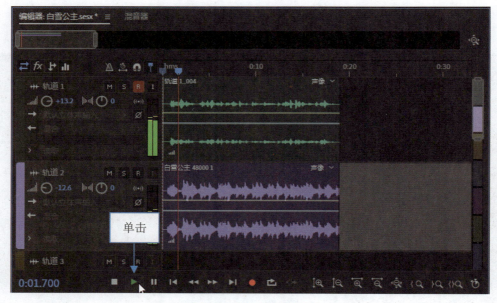

图12-30 单击"播放"按钮

12.2.7 对音频进行合成输出操作

接下来需要将对话配音、旁白、环境音效及背景音乐合成为一个音频文件,下面介绍对音频进行合成输出的操作方法。

步骤 01 在菜单栏中,单击"文件"|"导出"|"多轨混音"|"整个会话"命令,如图12-31所示。

图12-31　单击"整个会话"命令

步骤 02 弹出"导出多轨混音"对话框，❶在"文件名"文本框中输入需要保存的名称；❷单击"浏览"按钮，如图12-32所示。

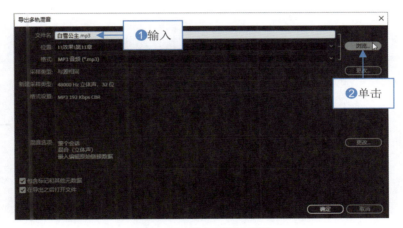

图12-32　单击"浏览"按钮

步骤 03 弹出"导出多轨混音"对话框，❶设置文件的保存位置；❷单击"保存"按钮，如图12-33所示。

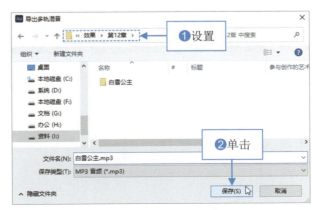

图12-33　单击"保存"按钮

步骤 04 返回上一个"导出多轨混音"对话框，单击"确定"按钮，如图12-34所示。稍等片刻，即可将合成的音频保存成功。

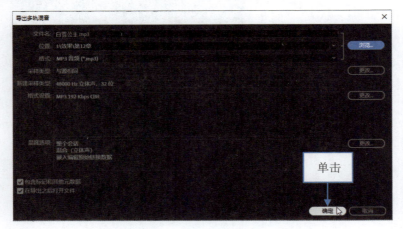

图12-34 单击"确定"按钮